U0013933

蘿拉老師 教你畫禪繞

入門篇

修訂版

24 種底線練習、基本圖樣與進階畫法一起輕鬆學會

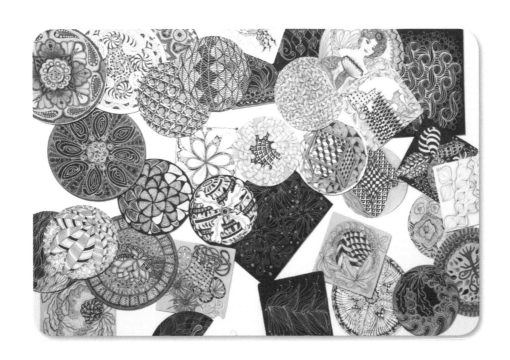

CZT 禪繞認證教師・**蘿拉老師**（Laura Liu ／ CZT#4）著
CZT 禪繞認證教師・**戴安老師**（Diane Tai ／ CZT#11）繪圖

This book is dedicated to Rick Roberts and Maria Thomas,
the founders of Zentangle ®.

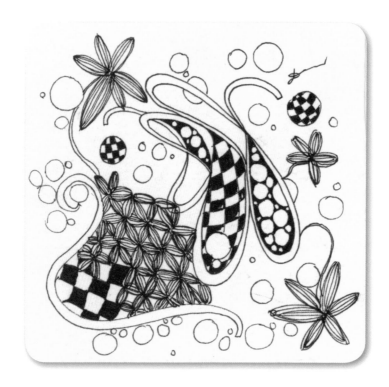

蘿拉老師教你畫禪繞【入門篇 · 修訂版】

24 種底線練習、基本圖樣與進階畫法一起輕鬆學會

作者 蘿拉老師

繪圖 戴安老師、蘿拉老師

總編輯 汪若蘭

版面構成 賴姵伶

封面設計 李東記

行銷企畫 高芸珮

發行人 王榮文

出版發行 遠流出版事業股份有限公司

地址 臺北市南昌路 2 段 81 號 6 樓

客服電話 02-2392-6899

傳真 02-2392-6658

郵撥 0189456-1

著作權顧問 蕭雄淋律師

2019 年 12 月 1 日 二版一刷

定價 新台幣 330 元

如有缺頁或破損，請寄回更換

有著作權 · 侵害必究

ISBN 978-957-32-8674-5

遠流博識網 http://www.ylib.com

E-mail: ylib@ylib.com

國家圖書館出版品預行編目(CIP)資料

蘿拉老師教你畫禪繞. 入門篇 / 蘿拉老師著. -- 二版. -- 臺北市 : 遠流, 2019.12
面；　公分
ISBN 978-957-32-8674-5(平裝)
1.繪畫技法 2.靈修

947.1　108018056

目　錄
C o n t e n t s

前言
Introduction

源自於美國，逐漸傳遞到世界各國的禪繞畫，不分國籍、年齡、性別，人人都能畫。因為它是一種非常簡單的畫圖方式，同時在畫圖的當下，可以達到「放鬆與專注」的效果，因此近年來如雨後春筍般開始流行。

通常「專注」讓人聯想到的是「緊張」，例如準備考試或是打電腦遊戲；但是畫禪繞畫的時候，「放鬆」卻出現在一筆一畫的過程當中。畫 15 分鐘的禪繞，宛如疲累時打一個小盹一樣，會有更清晰的腦筋與放鬆的心情，來應付工作與壓力。

禪繞畫的英文原名叫做「Zentangle®」，是由禪繞畫公司創辦人芮克・羅伯茲 (Rick Roberts) 和瑪莉亞・湯瑪斯 (Maria Thomas) 共同命名的。公司的經營理念，是向竹子成長過程學習的。竹子可能要花五年的時間才猛然長高，但是在前四年的生長期，地面上可能只看到一點綠芽。其實它至始至終，一直在地面下努力成長，蘊釀成強大的基礎。

創辦人相信努力培養認證老師，即使創辦人以後離開人世，禪繞畫藝術還是可以繼續透過認證教師傳承下去。他們也銷售一些畫圖用具與材料為經營項目，但是只透過官網或是認證教師來銷售。

創辦人創立公司的思維很質樸，不希望被世俗的煩瑣打擾，因此他們刻意讓禪繞畫的經營單純化與標準化，才有時間多創作與休息。他們也希望認證教師們與他們理念一致，專心並單純於教學，不用擔心其他問題。在現今社會，這樣的經營理念是非常罕見的。但也是這樣的經營理念，吸引志同道合的教師，凝聚成一股強大的力量。

蘿拉在 2010 年初從網路上的一個作品，初次認識了禪繞畫，循線搜尋，找到了禪繞畫總公司，看到創辦人的一句話：「任何人只要

會握筆，一定學得會禪繞畫」。於是決定去挑戰這句話，看在自己身上是否也會成功。2010 年蘿拉報名參加該年 10 月份的教師認證，成為台灣第一位前往美國、取得禪繞畫第四期認證資格的教師。這趟旅程證明了蘿拉真的會畫圖，而且是自己所認得、最簡單的一種畫圖方法。回到台灣後便立刻展開禪繞畫的教學課程。

2013 年遠流出版社汪總編輯，經過前幾年的趨勢觀察，想要引進在國外漸有口碑的禪繞畫書籍，發現台灣有一位禪繞畫認證教師，於是親自來訪，開始一連串討論的過程。甚至準備翻譯的譯者，也先來參加禪繞畫課程。在這些溝通的階段，我看到一個用心與嚴謹製作的團隊，因此希望一起規畫一套完整的禪繞畫書籍，讓有興趣學習禪繞畫的朋友，有個系統式的學習方法。

這套禪繞畫書籍自本書的入門篇開始，將一系列發展到禪繞畫進階與應用，除了讓讀者容易學習之外，也希望幫助禪繞認證教師，有教學上參考的價值。目前國內陸續已經有十多位到美國總公司認證過的禪繞畫教師，蘿拉也秉持向竹子學習的精神，希望凝聚認證教師的團體力量，充實與傳承教學的能力，將禪繞畫帶到社會各個角落，讓人人有機會學會這一種抒壓的畫圖藝術。

目前國內外出版認證教師所寫的禪繞畫書籍，作者都是蘿拉前後期或同期的同學。這些認證教師本身的背景，大都是在混合媒材的藝術領域，因此所呈現的禪繞畫，色彩繽紛、多采多姿。國內的朋友，對於混合媒材的應用大多比較陌生，因此可能初次接觸到這些禪繞畫的書，是覺得很漂亮，也很喜歡。但是可能會產生望塵莫及的感覺；或是誤認為禪繞畫很困難。

如果您曾經有機會上過一堂認證教師所教的禪繞畫基礎課或是體驗課，您就會明白，禪繞畫真的很簡單，任何人只要會握筆，就一定學得會。為了證明這個理念，蘿拉會用簡單的方式，也是禪繞畫原本被賦予的精神，讓大家容易學會。基礎紮好根，有自我的成就感最重要。然後循序漸進，自然而然可以進入多元的禪繞畫創作世界。

畫圖不是孩子的專利，也不要認為畫圖一定要畫得很像。只要您願意提筆開始畫，您會發現自己本來就是會畫畫的，只是成長的過程中，被其他的優先次序給抹煞了。

一個人人都會畫圖、人人都喜歡畫圖的社會，自然是祥和美麗的。台灣最有發展機會的文創軟實力，因為人人會畫，更提升國民欣賞藝術與文創的能力，璀璨的前景指日可待。千里之行，始於足下，請跟著蘿拉一起來學習簡單好看的禪繞畫吧！

第一章
禪繞畫介紹
Chapter 1

如果只能用一句話說明什麼是禪繞畫，蘿拉會說：「禪繞畫是一種有結構性、可以重複畫的圖樣藝術」。

因為有結構性，容易學習；因為重複畫，可以有安定心神的作用，在畫圖的過程中，會感到放鬆的專注，達到抒壓的效果。

禪繞畫的由來

Zentangle ® 禪繞藝術，是由一對美國夫妻芮克 · 羅伯茲和瑪莉亞 · 湯瑪斯共同創立於美國東部的麻州。他們研發一套簡單的畫圖方法，秉持的理念是「凡事都有可能；只要一次畫一筆」。

芮克和瑪莉亞從實際教學的經驗，證明任何人，不需要美術背景，只要會提筆寫字、就會畫禪繞畫，而且畫得還不錯！兩位創辦人認為，他們無法深刻了解各個行業，教導他們學禪繞畫，因此，只有透過訓練來自不同領域的禪繞畫認證教師，讓他們回到各自專業領域去傳達與教導禪繞畫。這也就是為什

麼每本禪繞書的作者都會提到，希望大家就近上禪繞畫認證教師的課程。因為這套系統，創辦人只透過他們兩位所認證的教師來負責教學，確定傳達的是正確的理念。

得到禪繞認證的教師，經過創辦人的圖樣與教學法的授權，加入個人專長，便得以在全世界開設禪繞畫藝術課程，或是出版相關書籍。目前在台灣的教學活動中，從 5 歲到 88 歲的成員分別參與過，都能畫出有自我風格的禪繞畫，確實證明禪繞畫不分國界，是任何人都可以辦得到的藝術活動。

一種獨特的藝術形式

禪繞畫的世界沒有對與錯；也不需要橡皮擦，只要一枝筆、一張紙，就可以讓畫圖的人在一次一筆畫的過程中，得到可控制的安定感，可以抒壓、也可以激發創作的本能。

曾有美國心理學博士參與禪繞教師認證研習會，回到工作崗位後帶領實驗，證明禪繞畫是一個高效率的方法，可以支持並滋養正向思維。經過實際測試，發現禪繞畫不僅對心理層面有所幫助，包含減低沮喪、降低焦慮、減緩壓力。同時對身體的慢性疼痛、纖維肌痛的治療有所幫助，也可以增進腦部功能、加強免疫反應、改善血壓與失眠。

這也是為什麼近年來，禪繞畫在世界各國開始盛行，因為它不僅是一個最簡單的畫圖方法，對於喜愛畫圖的朋友，很容易上手；即使認為沒有畫圖細胞的朋友，也會驚訝自己畫出來的成果。更何況可以在短短 15 分鐘的畫圖過程中，帶來一股定心的力量，讓頭腦更清晰、心情更愉悅。

禪繞畫的名稱

禪繞畫藝術 (Zentangle ®) 的創辦人，芮克和瑪莉亞，在前置期準備兩年後的 2004 年 7 月，即正式成立公司並且登記註冊商標。Zentangle ® 的名稱，是由兩位創辦人共同命名。如果與兩位創辦人相處過，就會發現這個名稱正好代表兩個人的不同特質。以英文字面意思來解釋 Zentangle 這個字，Zen 是禪修的禪；Tangle 是纏繞的意思。

芮克從事過各種不同的工作，其中比較特別的是經歷過 17 年的僧侶生涯，對東方禪學頗有研究。他的為人處事如清風拂面，不疾不徐，講課時永遠面帶微笑。瑪莉亞是知名的藝術字體家，開朗熱情、活潑風趣。她和芮克一起搭檔上課，默契十足。一位是「微風」；一位是「活水」，在教學的過程中，也讓我們學習到合而不同的相處哲學。

禪繞畫的中文名稱，是由蘿拉在台灣開始教學時所翻譯的中文。第一個「禪」字的翻譯是直譯；第二個「繞」是意譯，因為看到許多圖樣有繞來繞去的線條，因此翻譯成禪繞。禪與繞，看起來一個單純、一個複雜，是相反的兩個字，卻也剛好代表了兩種截然不同的圖樣，一種是排列整齊的幾何圖樣；一種是飄逸浪漫的有機圖樣，可以相輔相成，共同呈現出一個和諧的作品。

誰在學禪繞畫

蘿拉有機會在教學中,接觸各個行業的朋友,包括心理諮商、輔導、教師、學生、醫護、教會人士、拼布、手作、設計、心靈成長、瑜伽等各個領域。而經過學習之後,學員都能將禪繞畫融入本身的行業運用。也有越來越多從事科技、工程、財務會計、行政工作或是家庭主婦,加入上課的行列。他們都願意學習一種與工作無關的藝術,抒解壓力,並且找到一個自己的興趣。

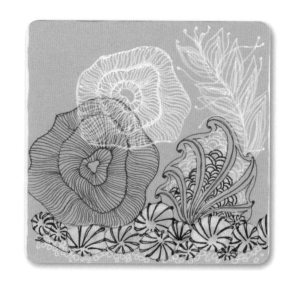

蘿拉本身與一些朋友,都有陪伴長期臥床病人的經驗,當必須照顧病患時,禪繞畫就是陪伴者最好的心靈寄託。

用什麼畫禪繞

只要一枝筆和一張紙,就可以畫禪繞。蘿拉看過有人用原子筆和影印紙畫禪繞;看過用美術紙與細字簽字筆的傑作;看過小朋友用蠟筆與圖畫紙的作品;都有美好的呈現。禪繞認證教師會使用總公司製作的紙磚和代針筆,是因為我們容易向原廠取得材料,也減少自己摸索適合的材料與用具的時間。

筆和紙,可以依照自己的能力與方便取得性而使用,重要的是過程,專注的一筆一畫,將一個特定區塊完成。

畫在哪裡

禪繞畫除了畫在紙上,還可以畫在非紙類的器皿上,例如瓷碟、馬克杯、玻璃罐、塑膠品、鉛筆盒、安全帽、手機殼與樂器等等;也可以用車線表現在拼布上;還可以應用在線編、皮雕、錫雕、木刻、軟陶、飾品、雷射切割印章等等;甚至畫在皮膚上,都可以。當然我們要畫在非紙類的物品或是皮膚上,需要相對應的用具才能辦到。

本書的延伸作品部分,即是蘿拉邀請協力藝術家,示範各種禪繞畫應用給讀者參考。

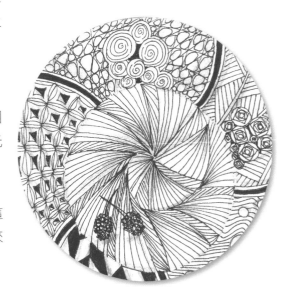

在什麼地方畫

只要一個小空間就可以畫禪繞畫，無論是咖啡桌、書桌、餐桌，或是飛機上桌板的空間，都可以畫禪繞畫；也可以坐在地板上墊本書畫。因為只要一枝筆和一張紙的用具，就可以畫禪繞畫，因此在任何地方都可以畫禪繞。

圖樣從哪裡產生的

圖樣存在於我們環境的四周，只要用心觀察，就可以發現許多有結構並且可以重複畫的圖樣。我們稱總公司的圖樣為禪繞圖樣 (Zentangle Pattern)，是因為這套畫圖方式是由總公司創辦人發現與註冊為公司商標的圖樣。

讀者也可以透過自己的發現，產生圖樣，我們則稱為「圖樣」就好。禪繞認證教師，有得到總公司授權教授禪繞圖樣的權利，但禪繞教師自行發現的圖樣，就只能稱為「圖樣」。這是因為 Zentangle®本身是該公司的註冊商標，一般人不能侵權使用。

本書附錄一，有蘿拉示範的圖樣創作投稿，歡迎大家一起發現精彩圖樣。圖樣可以從天文地理各種景觀上發現，也是一個訓練觀察環境的練習。

透過這本書，期盼對這一套畫圖藝術有興趣的朋友，一同研究、進修，進而加入認證教師的行列，在各個領域，將這個簡單美麗的畫圖與抒壓的藝術發揚光大，成為人人都能提筆畫的一種平民藝術。

一場全民畫畫的運動已經開始了！無論男女老少，這是一個會拿筆就可以學得會的畫圖藝術，歡迎一起來畫禪繞畫！

第二章

發現禪繞之旅

發現禪繞畫 ·····················

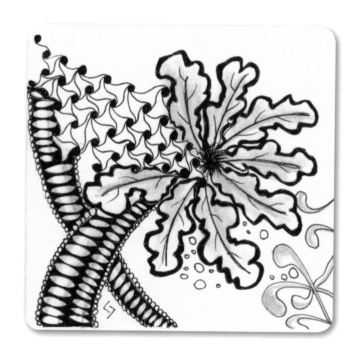

蘿拉在美國與台灣，從事手藝教育領域二十年，其中有彩印、手編相本與混合媒材幾個項目，因此一直關注這個領域的發展趨勢。2010 年初，蘿拉從風景藝術印章的網站 (www.stampscapes.com)，看到手藝比賽冠軍作品，除了熟悉的風景彩印畫面之外，還有一些陌生但很漂亮的手繪圖案，當下被這個漂亮的花捲圖案所吸引，這就是蘿拉第一次看到 Zentangle® 的圖樣。

蘿拉向來喜愛欣賞藝術畫作，但是沒有信心自己會畫圖。印象中，求學階段的美術課似乎都被主科老師借走補課；就業後曾經學過素描，總覺得畫圖需要一定的天份，自己好像不被歸類到有美術天份這一塊。但是看到了禪繞畫的畫法，卻有似曾相識的熟悉感，隱約記得國中時期，上課不專心的時候，在書本上畫過類似的圖。於是，決定報名參加禪繞認證教師的研習會，親身證明是否真的有這麼簡單的畫圖方法，一定能學會？

禪繞畫發源地……………………………………………………………………

2010 年 10 月 12 日，星期二，蘿拉來到美國麻州的惠特尼維爾（Whitinsville），
一個天主教堂附設的靈修中心——歐克賀斯中心（Oakhurst Retreat），這是
禪繞認證教師第四期的研習會場地。

當天晚上學員在餐廳集合，共進晚餐。來自於美國各州、加拿大、法國、義大
利、澳洲等地的朋友，彼此開始互相介紹與交流。接著晚上 7 點 30 分，我們
接受創辦人的邀請，步行到他們的家，一個距離靈修中心約半哩路遠的社區。

創辦人芮克和瑪莉亞的家，就是禪繞畫的發源地，也是禪繞畫的畫廊與工作
室。創辦人認為，每位認證老師來到這個發源地洗禮，會深刻體認禪繞畫藝術
的精神與文化。芮克和瑪莉亞的女兒、女婿與孫女，全體一起在家接待我們，
讓我們有賓至如歸的感覺。家中每個角落，包括家具與器皿上，都看得到禪繞
畫的作品；二樓工作室與畫廊，擺設了許多書籍以及用來激發靈感的物品。

第四期的認證課程，共有 64 位學員，其中有彩印店的經營者、珠寶設計師、拼布老師、學校老師、畫家、治療師、科技從業人員、文具品牌的廠商代表等。其中有兩位是重新補修課程的朋友，她們不是沒學好，而是因為太想念這樣的課程，再來上一次同樣的課程。在用餐與休息時間，同學們都會主動找不同的族群交談，以取得各方面不同的經驗。在研習會當中，課堂上與課堂下都是很好的學習機會。

第一堂禪繞畫基礎課 ·······························

第二天的清晨，2010 年 10 月 13 日，星期三，在悠揚的笛子樂音聲中，創辦人之一芮克開始授課。笛子的樂曲是由芮克本人錄製的唱片，他本身曾經在印度學習製作笛子，也是笛子演奏者。教學開始之前，同學們被要求清理桌面，桌面只放一張紙磚、一枝黑色代針筆、一枝鉛筆。深呼吸放鬆後，專心開始聽講與練習。整場 64 位學生，悄然無聲，只聽到筆與紙磨擦之間的對話。

芮克一步步在投影機上示範圖樣，身旁的助教用大型教學板輔助，引導我們畫出第一張禪繞畫作品。禪繞畫創辦人的理念，是認為只要是會拿筆的人，就會畫圖。在禪繞畫的過程中，沒有對與錯，只要自己專心，筆隨心轉，一筆一筆緩慢地畫好一個圓、畫好一條線，畫出來的作品一定好。

所有的禪繞認證教師被創辦人要求，不論在任何一個國家，第一堂禪繞畫課程
必須是一致性的課程——禪繞畫基礎課程 (Zentangle 101)，才能確定學員的
學習基礎是相同的、對禪繞畫的起源與認知是正確的。這樣的要求，也讓喜愛
禪繞畫的朋友，可以在任何國家，從認證老師任教的地方，接著上進階課程。
所謂的禪繞畫基礎課程，名稱為 Zentangle 101，是美國藝術界的習慣，凡是
基礎課程都用數字標示為 101。芮克將老師必須準備的工具與教具，都仔細地
整體教導一次，並給予檢查表，方便教師回到自己的崗位，可以立即展開基礎
課程的教學活動。

禪繞畫是一種藝術形式 (art form)，目前官方有一百多種圖樣，都是來自於大
自然與人文景觀的原型，經過解構、拆析 (deconstruct) 而來的。這種方式的
學習，是非常平民化的藝術活動，很值得推廣。這種發現圖樣的過程，讓我們
對環境的觀察更敏銳，也更讚嘆圖樣就存在於我們的周圍，等著被我們發現。

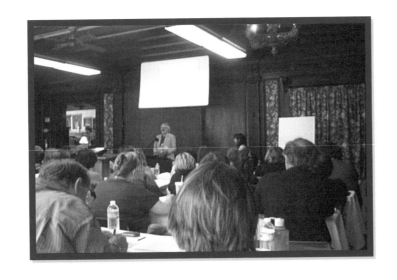

特別的產品理念

芮克和瑪莉亞在銷售產品的理念是非常獨特
的。他們的代表商品是一個「禪繞藝術寶盒」,
裡面有 34 張義大利藝術紙磚、 兩枝櫻花牌黑
色代針筆、兩枝鉛筆、一枝推色用的紙筆、一
個削筆器、一本小書、一張教學 DVD、一張
禪繞畫傳奇 (Legend) 和一個 20 面骰子。

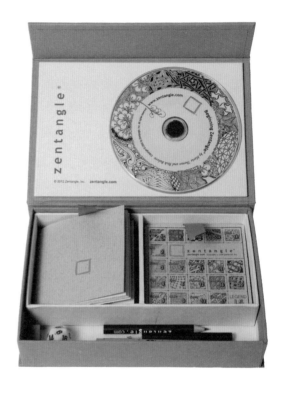

這個藝術寶盒,只能透過總公司的官網或禪繞
畫認證教師買到;同時全世界所有的認證教師
被要求,絕對不能打折銷售總公司的產品,違
反規定的人會從官網上被除名。總公司全年從
不做任何折扣活動,確定每位教師買的價格是
相同的。也希望教師可以專心教學,不會被價
格戰所干擾。

單純的心與意念

第一堂基礎課只用一種顏色的筆——黑色,也是希望思緒能單純化,專注於繪圖,而不是陷入顏
色的挑選。這樣的簡化畫材,是為了讓人人都能創作藝術。在絢爛的五光十色社會裡,像山谷中
的幽蘭,不為賞花人、只為自己的芬芳而盡情綻放,有耐人尋味的哲理。

整個禪繞畫的創作過程,沒有提供橡皮擦,創辦人認為,一個筆誤可能會創造出另一個圖樣,因
此不需要橡皮擦。就像人生也沒有橡皮擦一樣,人生道路總有錯過的人與事,只要隨境努力,用
正面的心態處事與待人,就是正道。蘿拉在這次的教師認證之旅,不僅是學習到禪繞畫的方法,
也從創辦人身上,學習到許多人生的哲學課。芮克上課會使用許多隱喻 (metaphor),讓我們反
省與調整,這部分的收穫與學畫圖,是一樣豐碩的!

安定心靈的好方法 ┄┄┄┄┄┄┄┄┄┄┄┄┄┄┄┄┄┄┄┄┄

另一位創辦人瑪莉亞，她在授課中，提到一個實際的
案例，有一對母女一起報名參加禪繞畫課程，因為之
前媽媽帶著女兒到心理醫師處問診，心理醫師開給她
們一張處方單，上面寫著 Zentangle 這個英文字。母
女倆好奇之下，就一起報名學習禪繞畫藝術。

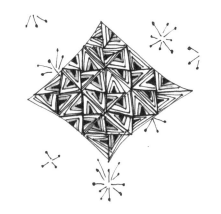

另一個醫院向總公司訂了幾個禪繞藝術寶盒，他們讓
重症病患畫禪繞圖樣，護理人員發現，病患在畫禪繞
圖樣的當中，使用止痛嗎啡的次數明顯減少了。

蘿拉自己上完認證課程的親身體驗是，從波士頓搭飛
機到舊金山的途中，在飛機上練習畫禪繞畫圖樣，不
知不覺，6 個小時的飛行時間一下就度過了。從此，
長途旅行最好的良伴，就是禪繞畫藝術。

發現圖樣 ┄┄┄┄┄┄┄┄┄┄┄┄┄┄┄┄┄┄┄┄┄┄┄┄┄┄┄┄┄┄┄

課程結束後的晚上，大部分的同學都留在教室內繼續畫圖或討論。創辦人貼心的請來按摩師，輪
流為大家做手部按摩，經過一天不停的密集畫禪繞圖樣，手部真的需要這樣貼心的安排。芮克
從家裡搬來一大箱的紅酒與白酒，讓大家喝上一杯助眠。但是我看了各寢室的燈火通明，就知
道同學們，挑燈夜戰地繼續畫禪繞。當晚的作業，是在這個古色古香的靈修中心建築物與周遭，
找到一個設計風格，加以解構拆析，第二天要上台簡報。

2010 年 10 月 14 日，星期四，一早開始的活動，就是讓同學輪流上台，發表昨天的作業。許多
同學表示，一夜無眠，都在努力創作。從老師宣佈要從教堂的建築物，找到可以解構的圖案開始，
許多同學或是抬頭、或是仔細查看柱樑，認真地尋找可能的圖案。

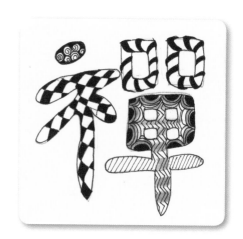

蘿拉很早就鎖定外陽台的欄杆圖案，因此很快就完成作業。但也是一夜無眠，因為想到中國字有許多象形字，原本就是取自於大自然，比起美國同學，我們太幸運了！於是決定將一個禪字（因為剛好是總公司第一個英文字 Zen 的翻譯），運用課堂所學，和禪繞畫筆法一起呈現。

果然中國字受到美國同學的歡迎。芮克將我畫的紙磚拿到講台，展現給全班同學看。瑪莉亞也很開心，她說終於知道 Zen 的中文字長什麼樣子，也很欣喜的發現，「禪」字裡有許多正方形，與禪繞畫總公司的方塊註冊商標是一致的。我隔壁的美國同學，向我要了一份「禪」字紙磚帶回家做紀念，要給她的孩子看。 接著許多位同學輪流上台發表，果然都有各自的發現。 有些圖形，經過創辦人的修正，未來又可以成為課堂的教案。

臥虎藏龍

許多來上課的同學，已經是藝術界的佼佼者，從他們帶來的禪繞畫作品與身上衣服畫的禪繞圖樣，都看得到他們對禪繞畫藝術的投入。因此課堂之餘，我特別找空檔，請教個別先進，注意他們的作品表現，希望加速自己的功力，求取進步。

看到同學們的圖樣發現與說明，感受到天上的星星一直存在於宇宙，只是有待人類發現後命名。只要用心觀察，您也會發現屬於自己的一顆星！

有的同學，本身已經將禪繞畫藝術發展成自己的作品，當成商品販售。例如珠寶設計師將禪繞畫做為陪襯珠寶的底圖，拼布老師將禪繞圖樣，直接用線車在靠枕上。這些都是非常好的作法，將學會的禪繞畫技法，應用在各行各業。因為每個作品都是親自手繪或手作，成為獨一無二的藝術品，可以收藏，也可以銷售。就像圓形和方形無法考證是誰第一個畫出來的一樣，禪繞畫的圖樣取自於大自然與人文地理景觀，只要經過自己的手繪，就是屬於自己的智慧財產。

結業

2010 年 10 月 15 日，星期五，結業的這一天，創
辦人開始一一唱名頒發教師證書，每張證書都是
瑪莉亞親筆書寫教師姓名，非常有紀念意義。瑪
莉亞請我們將證書貼在禪繞畫筆記本的首頁，但
是大多數的同學，都想回去後，將證書好好的裱
框掛在牆上。

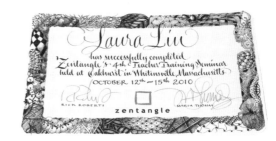

結業式後，芮克和瑪莉亞繼續回答同學的提問。 同學之間也一一留下聯絡的方式，總公
司已經將我們第四期學員的名字，按國家與州別，放在官網上，方便各地有興趣學習的
人連絡。 同時，每一期的同學都受邀加入禪繞畫認證教師的專屬雅虎討論區，大家可以
透過網路交換教學心得並分享新作品。

芮克最後發表自己的觀察，認為世界的潮流，又回到單純化，人們喜歡可以掌握在手中
的東西，希望創造美麗的事物。禪繞畫藝術就是符合世界潮流的一種單純的藝術形式，
透過系統化的教學，引導大家敢於動筆，同時因為簡單的紙與筆就可以開始，每個人都
可以辦得到，透過練習，人人都可以成為禪繞畫藝術家。

而各行各業的人學了禪繞畫藝術，就可以在自己的專業領域應用與發揮。例如有位高中
校長處理兩位打架事件的同學，就是各別發一枝筆和一張藝術紙，然後引導兩位同學先
畫一張禪繞圖；畫了 15 分鐘後，再詢問兩位同學事件的發生經過，這時兩位同學都可以
心平氣和陳述狀況。

進一步學習禪繞畫

每位認證的禪繞畫教師，會在各地教導基礎課與進階課。 上進階課之前，教師會要求學
員一定要先上過基礎課，才會有完整的基本概念；進階課的內容，會依據教師的專長，
自行規劃，因此每位教師的內容都不相同。如果無法親自參加課程，可以購買禪繞藝術
寶盒、上網找圖樣學習，或是購買認證教師出版的書籍，自行研究進修。

禪繞藝術寶盒

禪繞藝術寶盒的組成元素很有意思，芮克花了許多心思在蒐集材料。他原先是從尼泊爾購買盒子，確認這個盒子終究可以化為塵土，對地球不構成威脅；盒子上的木頭鈕扣，是當地居民手刻的，因此每個鈕扣長的都不一樣。但是由於從尼泊爾運送路途遙遠，常常到美國的時候，盒子都散開了。因此，芮克只好在公司附近，請紙廠製做寶盒，改成吸鐵式的開合。日本櫻花牌的代針筆，則是經過實驗後，價格最普及化的好筆，當然比代針筆更好的針筆很多，但是創辦人希望讓更多人負擔得起，所以才選用代針筆。 紙張是選用白色全棉的義大利藝術紙，運到美國後，再用手工製作模具，壓出正方型的紙磚，因此每張紙磚的四周，有不規則的邊緣，帶有手作的藝術質感。鉛筆是在美國最後一家鉛筆工廠製作的。削筆器的刀片是德國名牌。

這些費心挑選的材料，是創辦人認為，用優質的筆和紙，是對藝術的尊重；但同時價格也要平民化，才符合禪繞畫人人都能畫的精神。

禪繞藝術寶盒裡面，還有一顆特別設計的二十面骰子。這是仿效 1950 年代美國藝術家將「機運」融入藝術的背景。骰子有兩個使用方式。一種是隨機的觀念，當不知道要畫甚麼圖樣時，可以擲骰子，由機運決定，看擲到的號碼，對照盒內有一張 20 個圖樣對照表，就畫這個號碼同樣的圖樣。另一個使用方式是擲到單數用右手畫；擲到偶數用左手畫。這是增加趣味性與激發創意的玩法。

在美國許多商品幾乎都已轉成中國製的大環境下，藝術寶盒的構成，真是難得的單純，雖然以商業眼光而論，總公司無法大量生產而獲取較大的利潤，但是，他們堅持使用對的產品，沒有商機但處處充滿禪機。簡單就會帶來快樂！

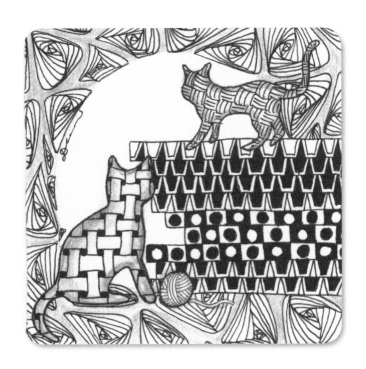

向認證教師學習 ·····································

短短四天的密集課程，總公司只能密集將困難的圖樣一一示範，然後發給每位教師一套官方圖樣的分解圖。認證最重要的部分，是讓教師了解禪繞畫的主要精神，能夠正確傳達創辦人的理念與哲學、學習總公司教學的方式、正確地指導學員。每位準備授課的教師，認證前後都會透過不斷地學習，與持續開發課程的努力，在地為想要學習的朋友們服務。

經過禪繞畫認證教師之旅的洗禮，讓蘿拉感佩禪繞畫的哲學，也期許自己透過不斷精進的教學，能將它的精髓帶給更多的朋友，一塊學會這種人人辦得到的美妙藝術。

藝術的起步，就從禪繞畫的第一筆開始，透過系統化的教學與練習，人人都可以學會這一種藝術，並且從中找到安定心靈的力量！

第三章

一個圓一條線
Chapter 3

現在，請大家隨便拿張紙和一枝原子筆或鉛筆，我們先做個實驗，證明大家都有能力會畫禪繞畫。

本書示範的圖樣，使用黑色和紅色兩種顏色的筆，黑色代表已經示範過的筆畫；紅色代表新的筆畫。

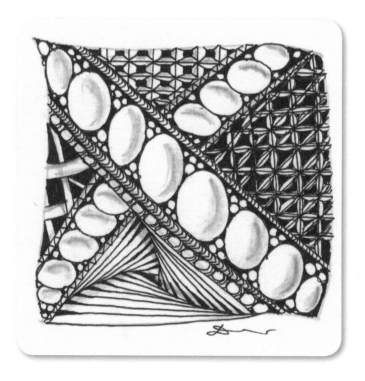

1

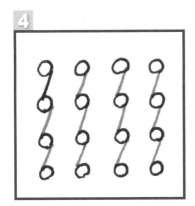

首先，請在紙上畫出一顆小珍珠
大小的圓，至於圓圈圓不圓沒關
係。

2

然後等距離在這個圓圈的右邊與
下面空白處，再連續畫出橫排與
直排共 16 個圓。(用目測兩個圓
圈大概的距離，不需要用尺量，
放輕鬆的畫就好)。

3

接著，請用一條斜線，從第一個
圓圈的右下方，畫一條斜線到下
面圓圈的左上方。

4

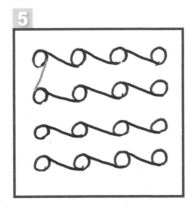

用以上的畫法，將每個圓圈的右
下方，畫一條斜線到下面圓圈的
左上方，直到直排的所有圓圈都
被斜線連接起來。

5

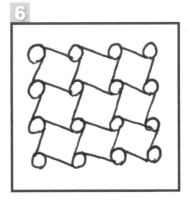

現在，請將您的紙轉向 90 度 (向
左轉或向右轉都可以)，然後從左
邊第一個圓圈的右下方，畫一條
斜線到下面圓圈的左上方。

6

大家猜到了下一個步驟，對吧？
將所有直排的圓圈都用斜線連接
起來。

恭喜你！您已經完成了第一個禪繞畫圖樣，請拿起紙來，伸直手臂、將紙轉轉方向欣賞一下，
是不是很好看的一個圖樣？一筆一畫的畫出這個圖樣，是不是很簡單？

這個練習，就是一個有結構性、可以重複畫的圖樣，這個定義就是一個標準的禪繞畫圖樣。

再來學一個變化吧！

1

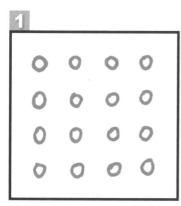

跟剛剛的練習一樣，先在紙上畫出 16 個像小珍珠大小的圓圈。

2

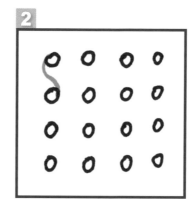

這次我們用一個英文字母 S 來連結兩個圓圈。從左上方第一個圓圈的外圍上方中間處，開始畫一個 S 形，直到彎到下方圓圈的外圍下方中間處結束。

3

每兩個圓圈之間都是用英文字母的 S 來連結。

4

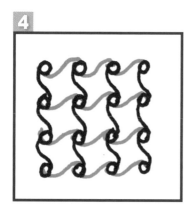

下一個動作就是將紙轉 90 度，繼續在兩個圓圈之間，用 S 連接起來，直到全部的圓圈都連接起來。

5

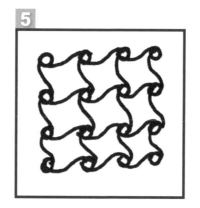

這個剛完成的圖樣，是 Zentangle® 官方的圖樣，名稱叫做「韻律」，英文名稱是 Cadent。

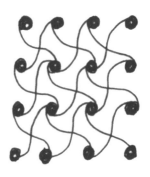

做完這兩個圖樣的練習之後，現在您是否相信，禪繞畫真的很簡單？接下來在第四章，我們就開始來學習禪繞畫的基礎課程。

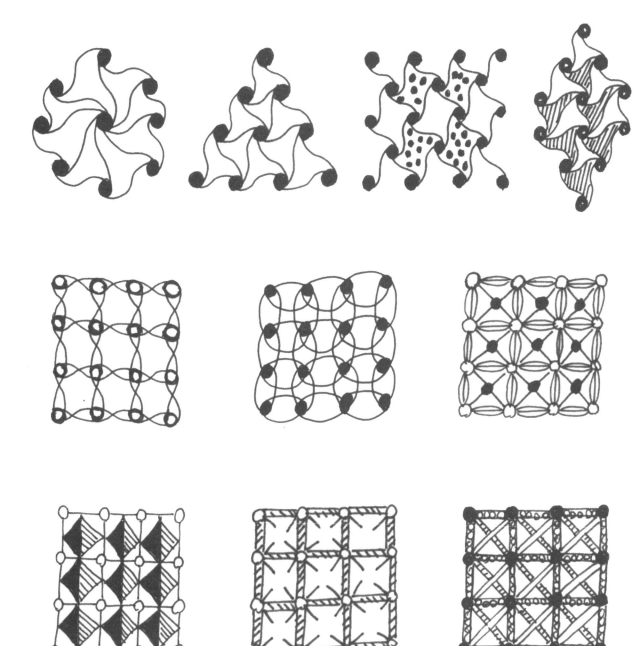

一起來試試其他的延伸變化吧！

第四章

基礎課程

Chapter 4

用具與材料

2B 鉛筆：
任何廠牌都可以。

櫻花牌 01 號黑色代針筆：
運筆時要輕柔，沒有使
用的時候，筆蓋請隨時
蓋上，平常存放代針筆，
請平放而不是插入筆筒直
放。保持這樣的習慣，代針筆的墨
水可以畫出上百個圖樣沒問題。此
款代針筆屬於不褪色、可長久性保
存的色墨筆，當一張圖樣未完成，隔了一年再畫完也是呈現一樣的色墨。

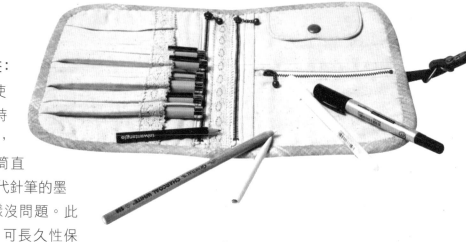

白色方型紙磚：
義大利全棉美術紙，8.9 公分 ×8.9 公分的尺寸，因為全棉紙張有纖維，代針筆畫
在上面有阻力，自然筆畫會緩慢進行，幫助集中注意力，一筆一畫當中，也可以調
整呼吸。

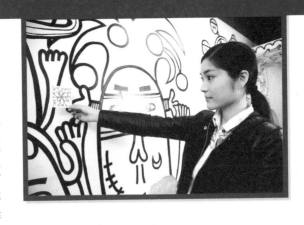

禪繞畫進行教學的過程中，會看到來自不同背景的學員，帶來不同的表現方式。通常一個圓畫得很圓的人，有可能職業是教師；線條畫得很工整均等的人，很可能是工程或會計人員。在觀察學員畫圖的時候，會看到有人握筆很緊張；或是肩膀用力拱著。這時教師會提醒學員放鬆，或是告知畫圖的姿勢要調整。

有些單位希望老師前往教學時，要從學員的畫作去詮釋學員的內心。這一點我們通常不會也沒有能力這麼做。雖然我們看得出來有些人急躁，或是接收指令有障礙，但是禪繞認證教師不是心理專家，我們無法解釋畫圖者的內心狀態，也不會神化這樣畫圖的方法。但如果是一位心理醫師或是藝術治療師，取得禪繞畫認證教師資格，那麼他就可以將禪繞畫當成一種選項，去發揮諮商與輔導的專業領域。

還有一點要申明，禪繞畫與宗教是沒有關係的，它就是一種單純的畫圖方式。因為簡單又重複的畫圖過程，讓畫圖的人，自然而然的放空、感覺到平靜。這是畫圖者自己會找到的一種安定心神的方式，自己的調整與體認，就是最好的療癒。

一位認證的老師，會告訴學員畫禪繞畫沒有對與錯，如果學員畫的跟老師示範的不一樣，也是很好的，因為有可能又發現了另一個新圖樣。而團體上課學習有另一個好處，就是會發現一樣的圖樣教學，每個人畫出來的都不一樣，彼此可以互相學習，得到更多的啟發。

禪繞畫不與他人做比較，只要自己放輕鬆、慢慢畫，去享受一筆一畫的過程，漸次達成每個區塊的小小目標就可以了。最後很重要的一點是，畫完的時候，請拿起紙磚，伸直手臂，用一臂之遙的距離好好的欣賞。記得要慢慢轉動紙磚的方向欣賞，這絕對是獨一無二的藝術作品，因為不太可能再畫出一模一樣的另一張禪繞畫。

準備動作：

❶ 首先將桌面清空 (您可以在咖啡廳或是找任何一個角落畫禪繞，放杯咖啡在旁邊是沒問題的)。清空的意思是不要放雜物，或是會讓人分心的東西——這表示要請您先將手機收起來，暫時戒掉手機 15 分鐘。

❷ 在不影響他人的狀況下，可以放點輕柔的音樂為背景音樂。創辦人錄製的笛子音樂是很好的選擇；或是莫札特的音樂，會激發更多的創作潛能。中國古樂當然也是其中一個選項，可以帶來平靜的感覺。只要是自己喜歡、能夠放鬆的音樂都好。

❸ 拿出一枝 2B 鉛筆、一枝黑色代針筆、一張紙磚。

❹ 姿勢坐正，將肩膀放下，雙手朝上放在腿上，深呼吸三次。

開始畫圖：

1 首先用 2B 鉛筆在紙磚的四個角落輕輕點上小圓點。

將鉛筆輕輕的距離紙邊約 0.5 公分的四個角落各畫上一個圓點 (不需要測量，大概目測就好)。點上圓點這個動作的原因是，我們在一張空白紙上定出要畫的範圍，留下四周的少許空白，會讓作品更聚焦。

2 接著用 2B 鉛筆將點與點之間連出一條線，可以不用畫得很直，想要彎曲多少角度都可以；甚至線條之間轉個彎也很好。

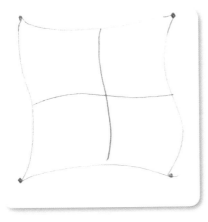 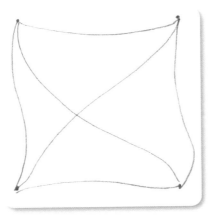 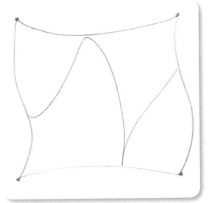

3 　當紙面上四個周圍已經用 2B 鉛筆界定好的時候，再想一下今天想要畫幾個圖樣在這張紙磚上。然後再用 2B 鉛筆
　　畫出幾個區塊。例如今天我們要學習畫四個圖樣，那麼就先畫出四個區塊。一個面積均分成四塊，可以畫個十字、
　　交叉線，或是畫上一個英文字 Z。

禪繞畫沒有規定一張紙磚要畫幾個圖樣，一個圖樣畫到底也很好；好幾個圖樣畫在一張紙磚
上也沒有錯。完全看畫圖者的當下心情而決定。

暗線

以上用 2B 鉛筆畫出區塊的動作，我們稱之為
畫「暗線」。

暗線就是使用 2B 鉛筆，輕輕地在紙磚上打出
的草稿線。草稿線是可以自由發揮的線條，
目的是分出準備畫圖的區塊。通常等到代針
筆畫上圖樣時，鉛筆所畫的暗線就看不見了。
暗線的邊緣可以忽略、改變，或隨著自己的

意思變化。如果畫完整張紙磚仍有鉛筆痕跡，
就留著也很好；如果一定要擦掉也可以，就
拿一塊乾淨的橡皮擦，輕輕擦掉。不過也要
問一下自己，為甚麼要介意鉛筆痕跡？可不
可以接受不完美呢？

打完暗線之後，請將 2B 鉛筆放下，開始使用
代針筆畫圖樣。

新月

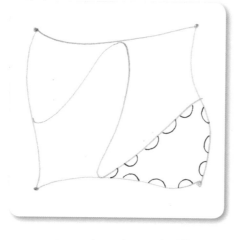

4 首先介紹一個禪繞官方的經典圖樣「新月」。

顧名思義，這個圖樣是畫出新生的月亮。在紙磚上的四個區塊中，隨意選一個區塊開始用代針筆，畫出類似小半圓的弧線，每個小半圓之間留一點空間，直到這個區塊都畫好小半圓。在畫小半圓的過程，請轉動紙磚到順手的位置再畫，希望是轉紙來配合手的握筆姿勢，而不是轉動手的姿勢去將就紙的位置，這樣畫出來的圖才會自然順手。

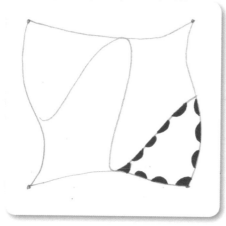

5 畫完第一個區塊內的小半圓之後，回到第一個小半圓，開始將內圈塗滿黑色。記得邊畫要邊轉紙，一筆一畫慢慢將所有動作完成。

畫好了新月的圖樣，請拿起紙磚，伸直手臂，好好欣賞自己剛剛畫的第一個禪繞圖樣，不難吧！

畫的過程中，如果您跟老師的示範不一樣，這是沒關係的。按照這樣的畫法，即使圓不圓、弧線不勻稱、沒有空間畫光環，這些都沒關係，您

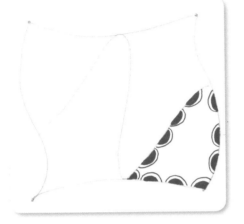

6 接著請回到第一個小半圓，畫出一個外圈弧度，我們稱它為「光環」，也是將每個小半圓都畫上光環，邊畫邊轉紙，直到這個區塊內的小半圓通通都加上了光環。

7 第一圈加上光環後，請再回到第一個小半圓，繼續畫第二圈的光環，也是邊轉紙邊畫，直到回到第一個圈。接下來就是繼續畫光環，向中央靠近，直到整個區塊畫不下為止。

就照自己的意思畫，看看結果會怎麼樣？因為禪繞畫沒有對與錯，每個人落筆方式都不相同，這才產生各異其趣的現象，是很好玩而且獨一無二的畫風。

> 畫禪繞的時候，可以隨時停筆，拿起紙磚、轉動紙磚的方向，欣賞一番。

Chapter 4

基礎課程

立體公路

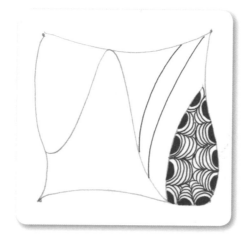

8 第二個圖樣是創辦人的女婿 Nick Hollibaugh 在飛機上看波士頓地面的立體公路，發展出來交錯線條的一個圖樣。主要練習的重點，在於次要道路交叉主要道路時，都要從主要道路的下方畫，不能直接穿過去。首先在同一張紙磚上，任選一個空白區塊，畫上第一條公路 (直的或橫的都可以)。

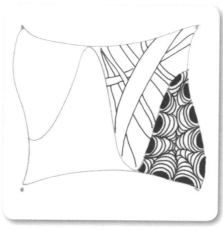

9 然後就接著畫其他道路，要畫幾條道路都可以，路也可以是彎的，就像我們高速公路的交流道，也有彎道。

當所有的公路都設計完畢，您可以有一個選擇，就是將這個區塊內，非道路的面積，全部塗黑。這個塗黑的目的，是為了創造黑白對比，凸顯公路的立體感。

通常教學到這裡，就會看到許多同學趕快再加上幾條道路，以免塗黑的面積太多，手會很痠。幾乎每堂課上到這個塗黑的部分，都會有同學問：「有沒有比較粗的黑筆？」有的，代針筆有分粗細，但是為了打好基礎，也符合單純的畫圖方式，我們只用 01 號的代針筆。等到熟練了畫法，就可以用各種粗細的代針筆，或是彩色筆來發揮，創作延伸作品。

如果您選擇現在不塗黑也是可以的。

每張紙磚沒有強調一定要全部畫滿，當下想畫就畫；隔了一陣子想起來，再拿出來畫都是很好的。這就是為什麼我們選了不褪色的代針筆，以及義大利全棉紙的原因。

蘿拉 3 年前畫的紙磚，就依然保存得很好，偶而還會拿出來添加一些筆觸。

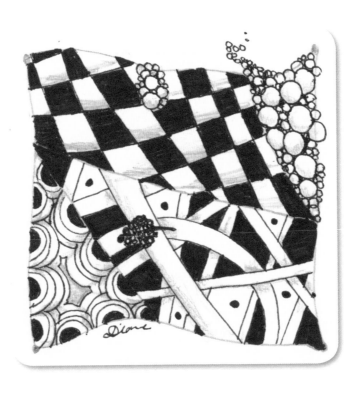

商陸根

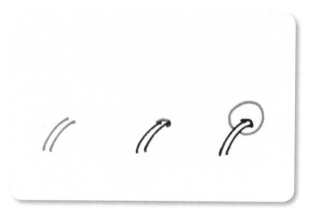

第三個圖樣屬於有機圖樣，取自於北美洲一種植物的外型，一串一串像紅莓果的小果子。

所謂的有機圖樣，就是可以隨意展開發展的方向，就像植物生長的方向都不一樣。這個基本圖樣是先畫莖、莖上加上一個小小的連接弧度、然後將圓圓的果子包起來。

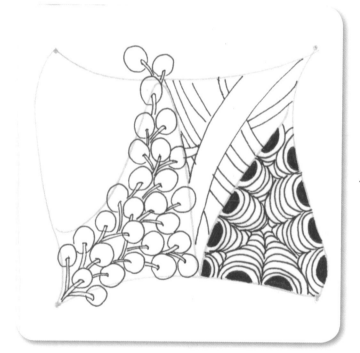

10 接著，就在同一張紙磚上，任選一個區塊，開始畫一串的商陸根。

大家是否發現，商陸根畫出原先 2B 鉛筆畫的暗線了？這是表示，鉛筆的暗線是可以超越、跨格、忽略的。暗線只是一個打底，終究會被黑色代針筆蓋過去。在暗線的區塊之間，也是可以互相跨越的。

雜訊

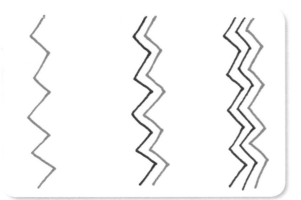

第四個圖樣，是表現曲線。首先在最後一個區塊的中央，畫上一條曲線。

直的畫或是橫的曲線都可以。接著第二條曲線就要按照第一條曲線的彎度變化而轉彎，第三條也是如此。

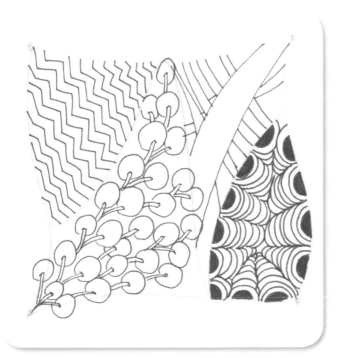

11 右半部畫完後，再將紙磚轉 180 度，將左半邊也照樣完成曲線。

陰影

在國內教第一堂基礎課的過程中,有許多同學表示,很討厭陰影把畫面給毀掉了。對於非美術背景的人,畫陰影可能是一大障礙。不過請放輕鬆看待畫陰影的步驟。就像《100個禪繞畫的創意練習》的作者凱絲·霍爾,曾經提過她自己上陰影的過程,一開始很討厭畫上陰影,感覺把畫面弄得髒髒的。經過一年半以後,她才漸漸喜歡畫上陰影的立體感,從此每個作品都要畫上陰影,才算完成。因此,畫陰影是需要一段時間的學習與適應,因此大家稍稍上個陰影做個學習的開始吧!如果您的禪繞畫沒有畫上陰影,也是有個人特色的,您可以先將這張紙磚放在一邊,過一陣子再回頭練習畫陰影,這樣也是可以的。

新月的陰影,是從最黑的小半圓圈上方兩個光環開始,畫上幾筆 2B 鉛筆的筆觸,然後用手指頭左右抹一抹,從小半圓的地方向中央抹進。不喜歡手指頭弄髒的人,可以用紙筆來推色(紙筆是用紙捲成的筆,用來推色抹勻用)。

畫上陰影的新月圖樣,就是練習從最黑到最白之間的灰階。

立體公路的陰影,可以畫在兩條道路交接的地方,也就是畫在次要道路、沿著主要道路的兩旁,加上陰影。這樣可以讓道路浮現得更立體。

商陸根的陰影，因為是圓圓的果子，可以在一個側邊，用 2B 鉛筆畫上類似笑臉的鉛筆畫，然後再用手指頭向左右兩邊推勻。

雜訊的陰影，可以轉動紙磚，找出凸起的曲線尖端，在凸起的曲線上先畫上一條 2B 鉛筆的定位線。然後再將右側塗上 2B 鉛筆（或是選擇左側也可以，但只要選擇一邊畫上陰影）。

這時候是不是看出山脈般高低起伏的樣子？這就是畫上陰影後的立體效果。還是值得一試吧！

簽名

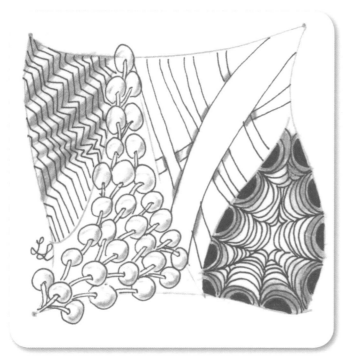

12 最後一個步驟，就是在畫好的紙磚上，簽上代表自己的名字或符號。

所有畫家的簽名都是簽在作品的正前方。我們既然畫出一張獨一無二的作品，當然也算藝術作品，因為不可能再畫出一模一樣的作品。還記得嗎？禪繞畫是沒有方向性的，因此，請拿起畫好的紙磚，多轉轉看，再決定要落款在哪個地方？

簽名可以在任何一個角落，甚至您要簽在立體公路上，也是可以的。

以上，我們共同完成了第一堂的禪繞畫基礎課。如果有機會就近找到認證教師上課，會發現每位老師教的四個圖樣未必是相同的，那是因為總公司的教師訓練中，創辦人每次示範的圖樣會有些調整，在畫法上也會有不斷的修正。上課的好處是得到討論的機會、並且與其他學員切磋畫法與討論心得。

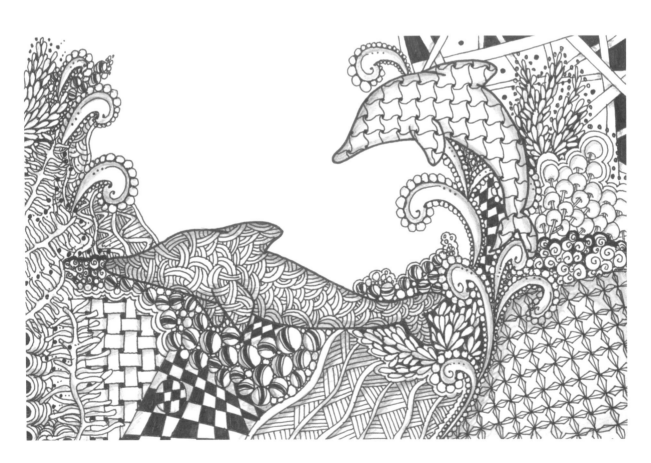

在紙面上的創作，也可以延伸到任何表面。下圖為戴安老師的作品，她也轉換到牆面，用麥克筆作畫，一樣生動。

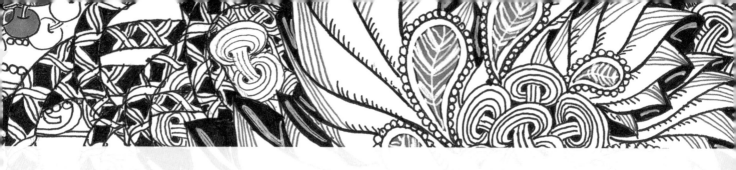

第五章

底線練習

Chapter 5

平常有幾個簡單的方式，可以做為自己基本功的練習來熟練筆順。首先可以使用方格子來練習圖樣。在方格子寫中文字，是我們從小學習國字的方式，我們也可以使用方格子來學習畫禪繞圖樣。就像蓋房子用的磚塊一樣，一塊塊畫完，再組合成一道牆。

此外，也有一些輔助底線，方便畫出各式各樣的圖樣，例如常會出現的行列底線或是交叉底線。

通常我們國人畫方格子或線條，都會儘量畫得很整齊，這是我們從小寫國字規律的學習框架。但是我們現在可以練習畫線不必很直，只要將注意力集中在創作本身與內容練習上，而不是講究每條線的精確角度。

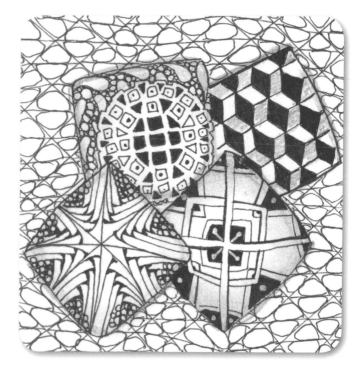

格子底線

我們用官方禪繞圖樣為例,接下來示範使用格子底線畫的圖樣。

認證教師教學的時候,除了官方圖樣,多半會加入其他教師的圖樣,這時會將該圖樣標示上發現者的英文縮寫字母,以示尊重。例如,如果我引用了「大浪」的圖樣,這是凱絲 · 霍爾發現的圖樣,就會標示圖樣的英文名稱在前,凱絲的英文縮寫放在刮弧內,如 Five-Oh (KH)。

本書未標示發現者英文縮寫字母的圖樣,都是屬於禪繞官方圖樣。

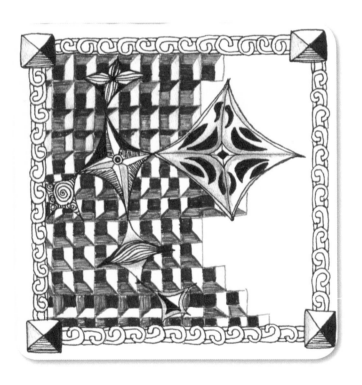

乾草捆 Bales

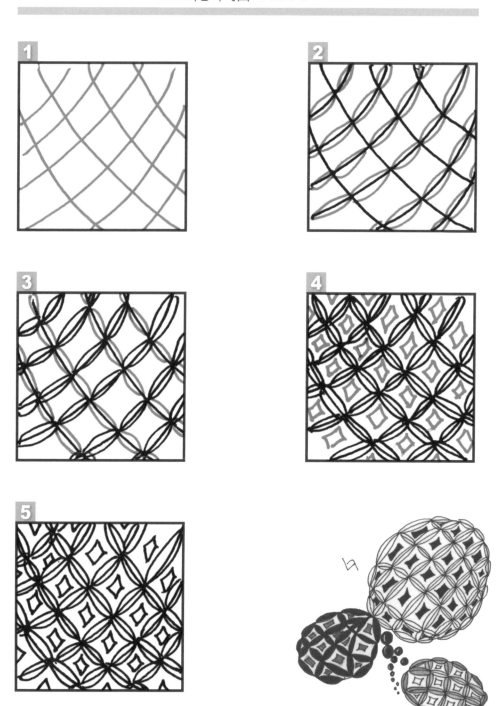

立方藤 Cubine

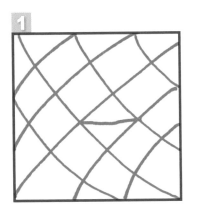

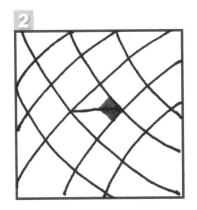

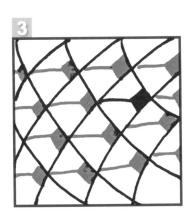

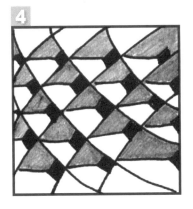

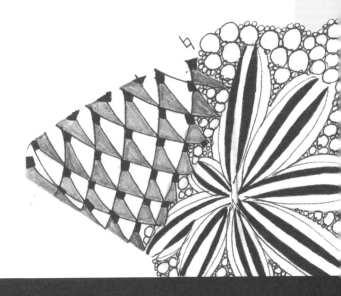

交織 Emingle

1

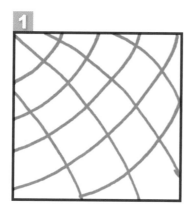

2

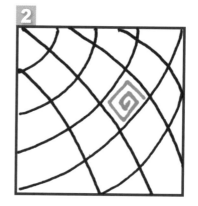

3

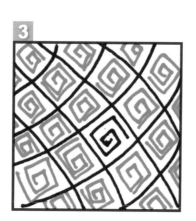

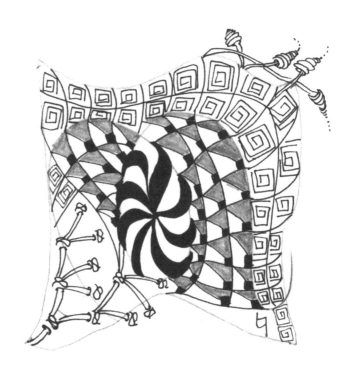

靈活 Juke

陀特卡 Tortuca

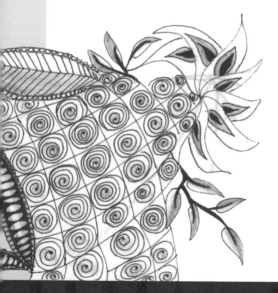

花寶 Warble

魏爾 Well

1
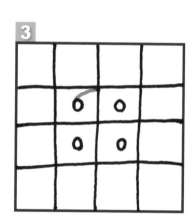

2
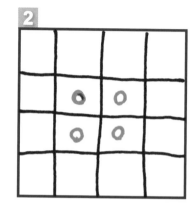

3
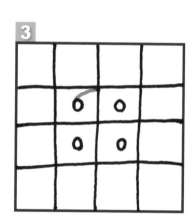

4
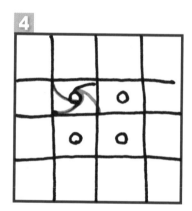

5
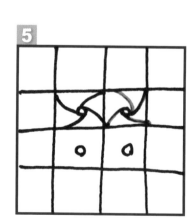

6
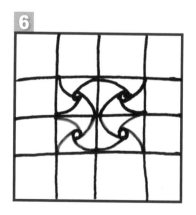

英卡特 Yincut

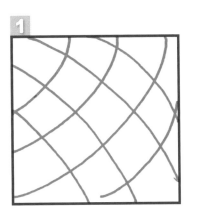

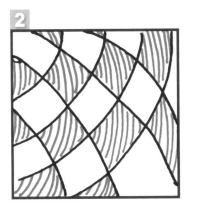

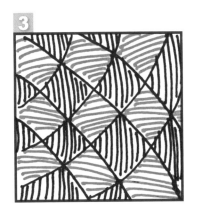

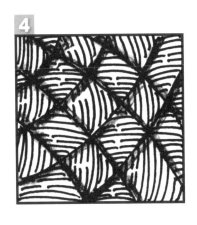

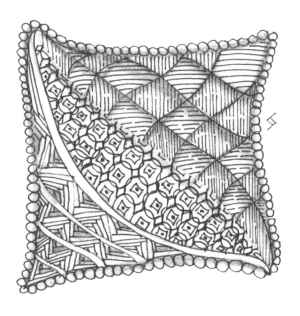

行列底線

本書一開始練習的「韻律」(Cadent) 圖樣,就是行列底線的代表作。

將排列整齊的圓點、小方型或是線條,連結成整齊劃一的矩陣圖,矩陣數量加多時,就會呈現「數大即是美」的效果。

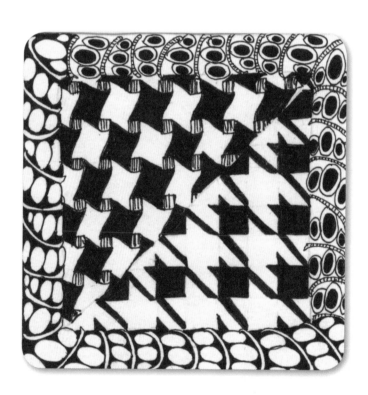

捷徑 Beeline

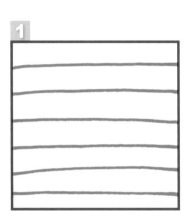

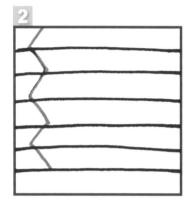

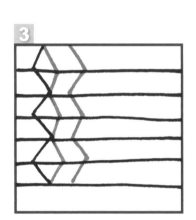

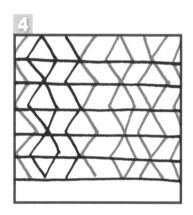

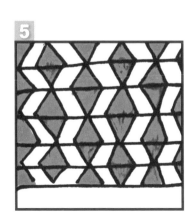

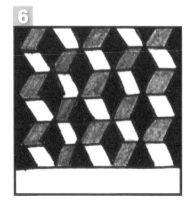

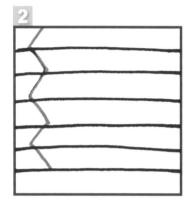

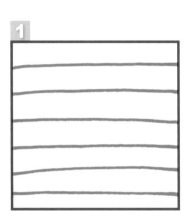

生命之花 Fife

1

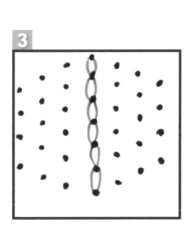

2

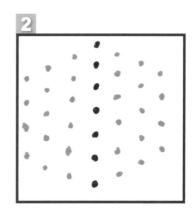

3

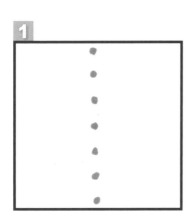

4

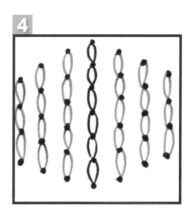

5

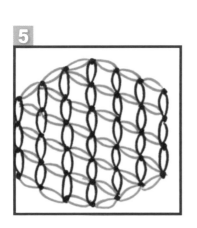

6

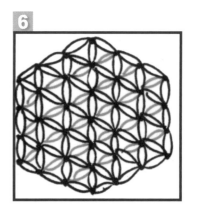

纖維 Hibred

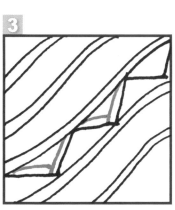

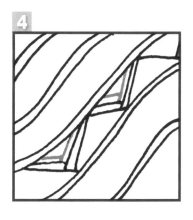

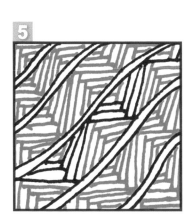

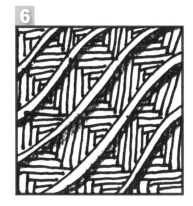

哈金斯 Huggins

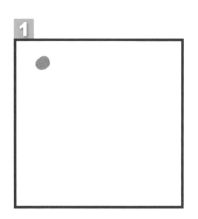 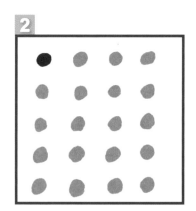

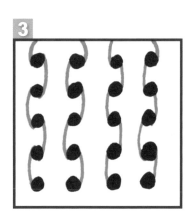 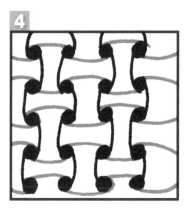

轉紙 90°

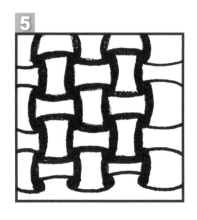

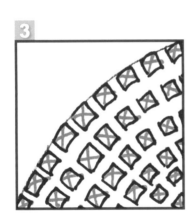

礦脈 Pinch

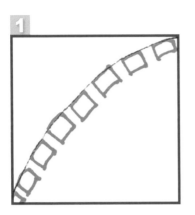

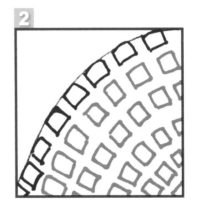

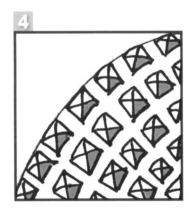

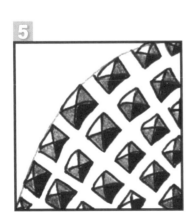

離焦 OOF

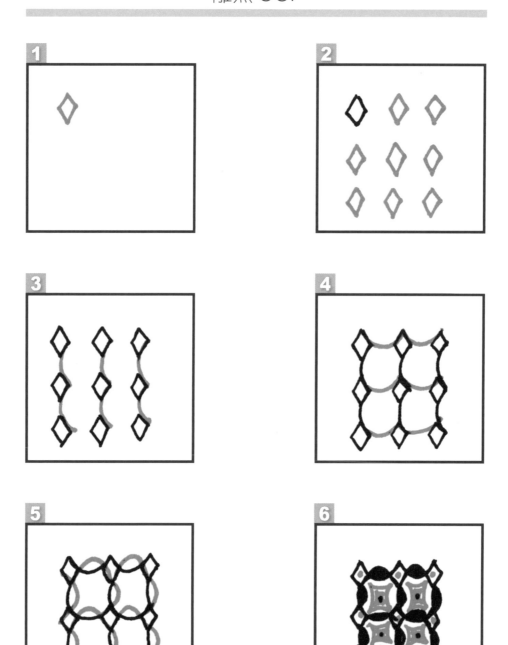

隨 Schway

1
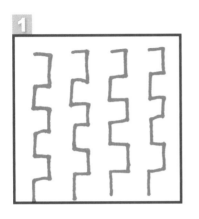

2
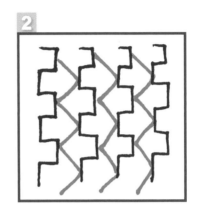

3

4

十字編 W^2

1

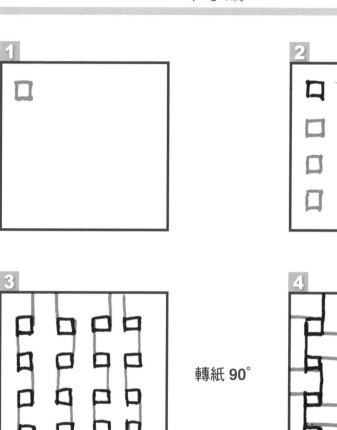

2

3

轉紙 90°

4

5

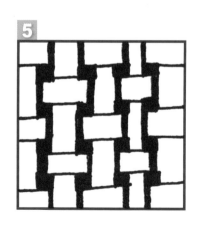

交叉底線

在格子內畫出交叉底線，可以創造出放射狀的圖形，營造畫面的
活潑感，也帶來變化的趣味。

雙荷子 Dyon

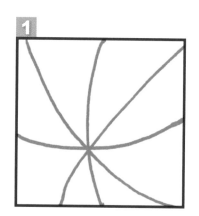

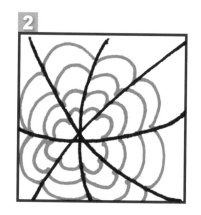

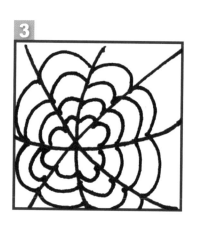

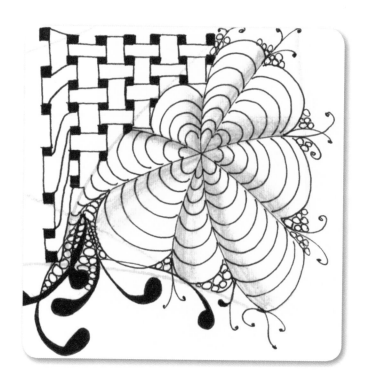

立面 Façade

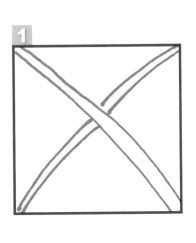

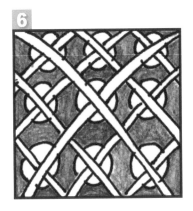

喧鬧 Fracas

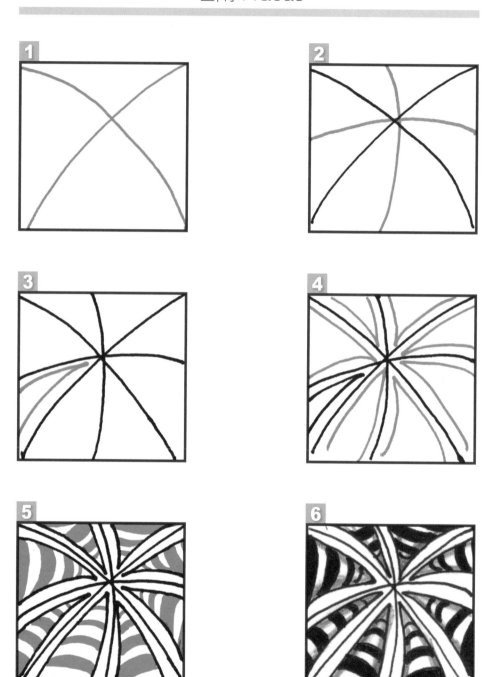

黑曾 Hazen

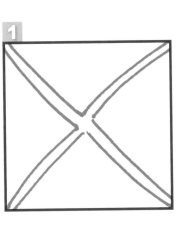

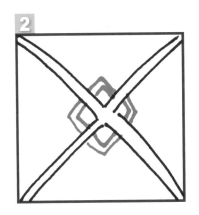

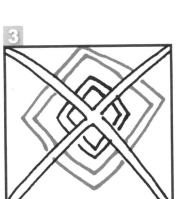

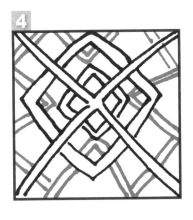

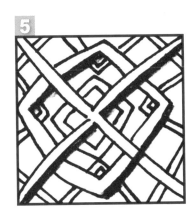

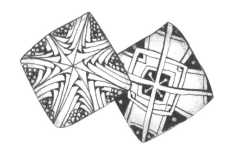

立體公路 Hollibaugh

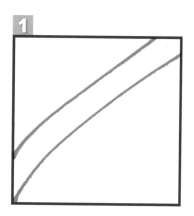

小叮嚀：
畫這個圖形的時候，主要請大家注意，第二條公路要從前一條公路下方穿過，不要畫到公路上面去。

匆忙 Hurry

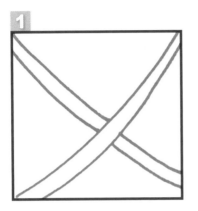

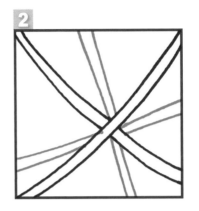

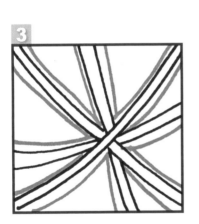

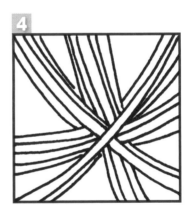

小叮嚀：
雖然這個圖樣名稱是「匆忙」，但畫禪繞畫有兩個重要的精神，一個是下筆要慢，另一個是
紙磚要轉。

桑普森 Sampson

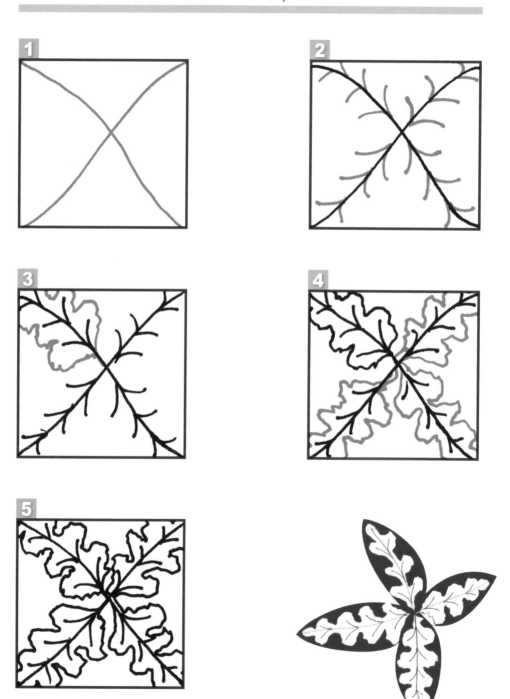

海蔥 Squill

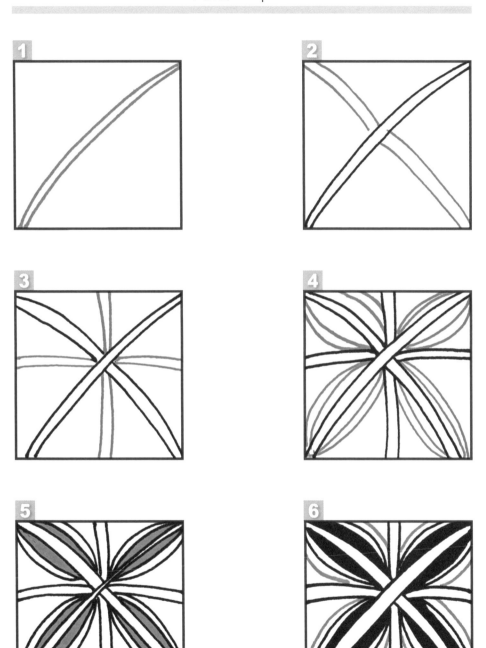

第六章

有機圖樣

圖樣除了幾何圖形之外,還有被稱為有機圖樣的圖形。有機圖樣就是畫出自由曲線,像植物生長般的寫意與浪漫。通常將幾何和有機圖樣混合使用,會有紅花綠葉,相得益彰的效果。

芬格 Fengle

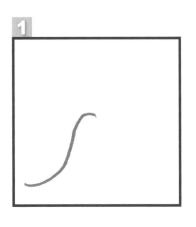

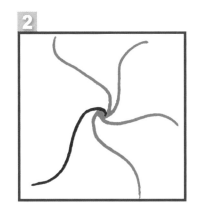

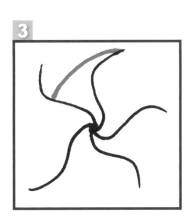

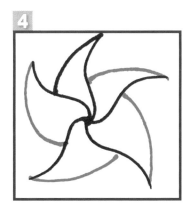

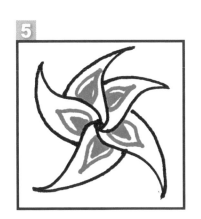

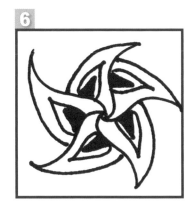

慕卡 Mooka

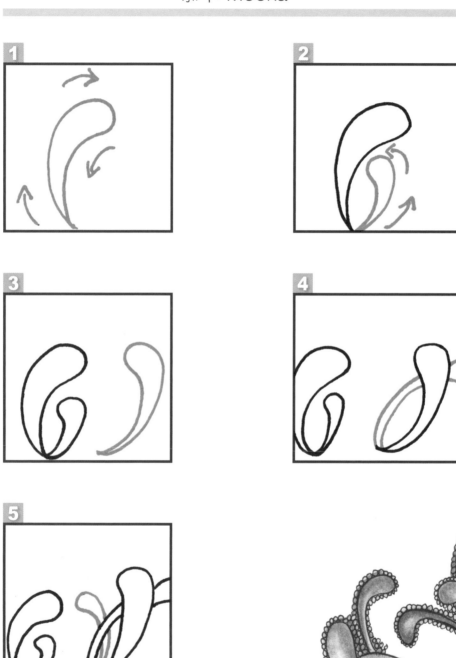

米絲特 MSST

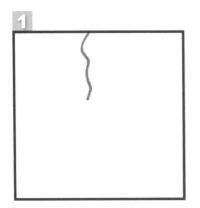

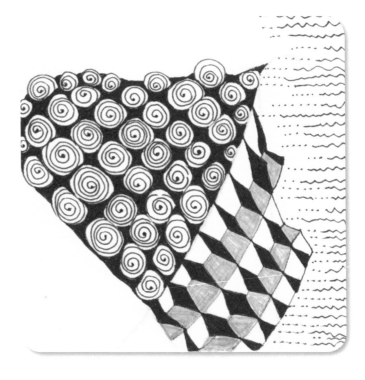

攀地兒 Pendrills

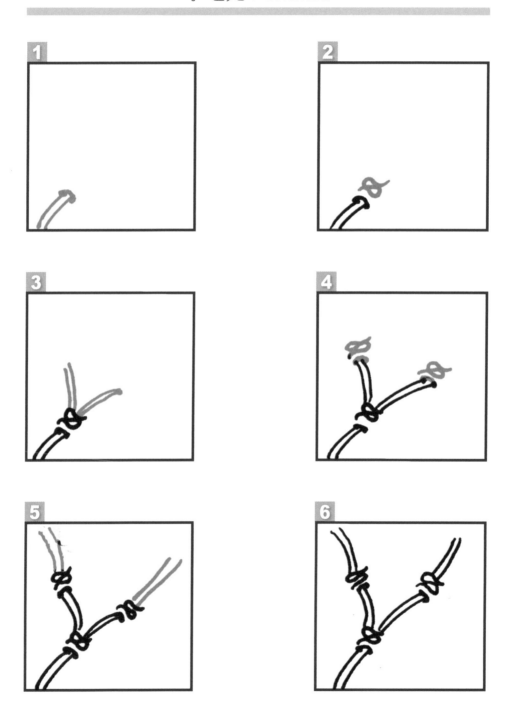

嫩葉 Poke Leaf

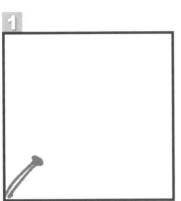

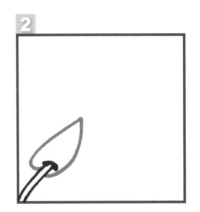

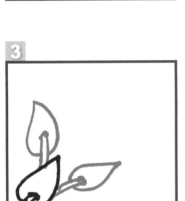

莎草 Sedgling

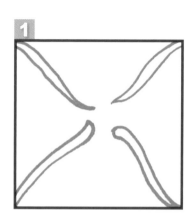

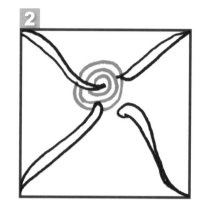

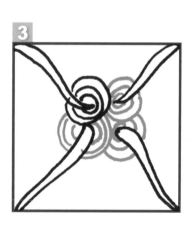

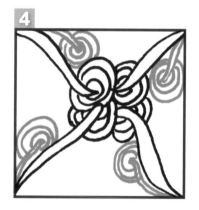

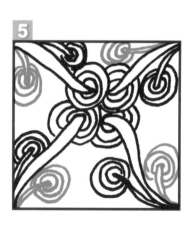

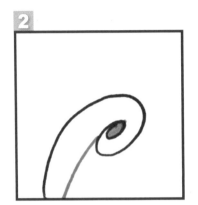

絲平柯 Springkle

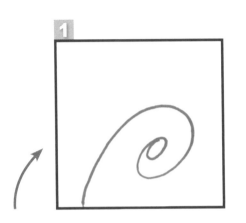

1

2

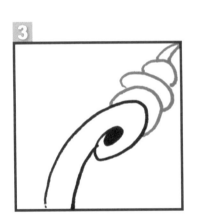

3

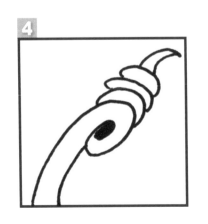

4

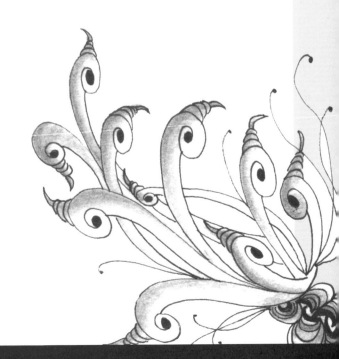

昆博 Quib

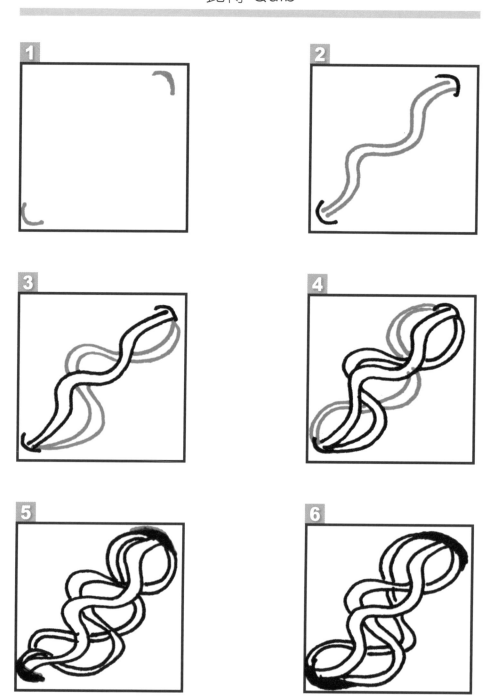

第七章
畫禪繞的小秘訣

禪繞畫有一些小秘訣，可以讓畫圖更順利，同時讓圖樣具有另外的魅力，舉例說明如下。

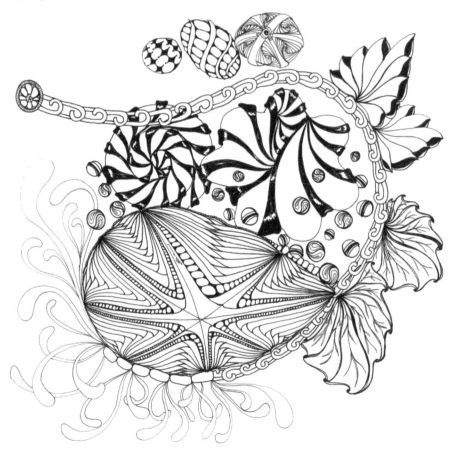

◆ 塗黑

蘿拉老師隨著年紀增長，出現有智慧象徵的老花眼，有時畫的線條會有突出的部分，這不是表現傑出的意思；而是畫超過預定的線。當然我自己是很能接受隨興所致的突出線條，但是一戴上眼鏡後，偶爾還是想修飾一下突出的部分。因此蘿拉就將許多線條交錯或突出的地方，用塗黑來修飾。上過蘿拉課程的學員，聽到這時該來個「蘿氏修飾法」，大家都會會心一笑。

舉例說明：記得「韻律」這個圖樣嗎？當圓圈與 S 的線條有些重疊，或是留下一些筆觸雜鬚的時候，這時將圓圈塗黑，就是一個聰明的辦法。請您將圓圈塗黑後，再看第一次畫的「韻律」，是否有不同的韻味？

◆ 光環

在所有強化圖樣的秘訣中，光環 (Aura) 是第一名。光環是在一個圖樣的外圍；或是內圈，沿著圖樣畫的線。在畫光環的時候，「慢」是一個重點，慢慢穩定地控制筆觸，是很好的專注練習。

光環有許多種表現的方式，我們舉例說明如下。您可以試試看，在學會的圖樣上，加上各種不同的光環，會產生許多有趣的變化。

畫禪繞畫不用預設結果，試著「筆隨心轉」看看，最後常常會跑出來意想不到的結果，這也是禪繞畫有趣的一種現象。

整體外圍繞圈
可以繞一圈；或是繞數圈。(商陸根)

外圍加曲線
可以用規則或不規則的外圍線表現。或是加上裝飾點；
或是和單純的圈合併使用。(商陸根)

雙光環圈內變化
在雙光環內，可以自由加上裝飾圖樣，增加活潑性。
(商陸根)

光環外加圖樣
在光環的外圈，加入另外的圖樣。(商陸根 + 烈酒) (商
陸根 + 水草)

以上示範的各種光環的變化，可以隨時
隨意加在學過的圖樣上，看看是否會產
生不同的變化，是好玩的實驗。

◆ 不轉不行

大部分的圖樣，需要邊轉紙邊畫圖樣，才會畫得舒心，因為筆順心就順。

例如基礎課程中的「新月」，就是最好的例子。每個人都有自己順手的寫字或畫圖的方向與手勢，因此我們要將紙來就我們的手，而不是委屈自己的手轉彎去將就紙張。

當邊畫邊轉紙養成一種習慣時，畫禪繞圖樣會是很順手、又順心的活動。

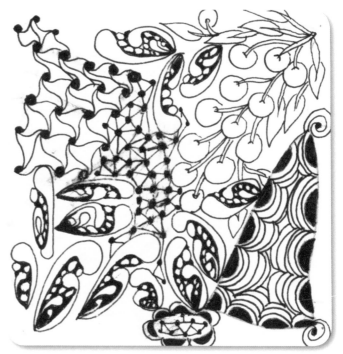

看到一個中間有所空白的新月，是否又有不同的感覺？沒有人規定新月的光環一定要畫全滿的；甚至新月的中間，還可以加入其他的圖樣。

如果以上的練習都已經可以掌握了，我們就接著看進階課程有哪些內容。

第八章
進階禪繞畫

只要上過禪繞認證教師的第一堂基礎課，就可以上任何教師的進階課程，即使到國外也是如此。我們全球的禪繞教師會稱第一堂課程是「Zentangle 101」；之後的課程，我們則通稱進階課程，每位老師會研發自己的教案，課程名稱也有所不同。接著就介紹由蘿拉老師運用官方圖樣，所研發的進階課程。

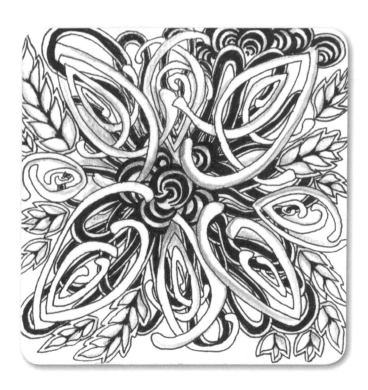

一圖多變

學會了一個圖樣後，可以有不只一種畫法，還可以想出其他的
畫法，就是所謂一個圖樣多變化，也可以稱為圖樣的變體。當
然一張紙磚可以全部只畫一個圖樣，這樣也是好看的。

黎波里 Tripoli

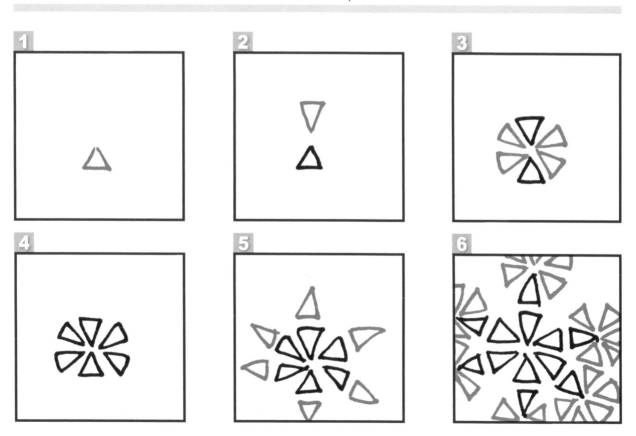

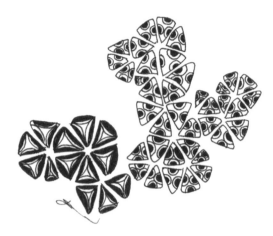

黎波里 Tripoli（一圖多變）

1
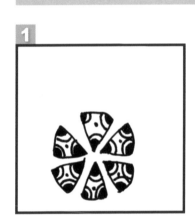

2

3
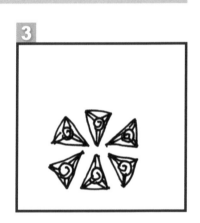

4
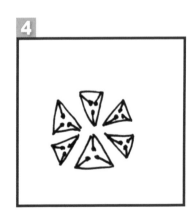

5
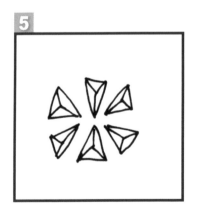

6
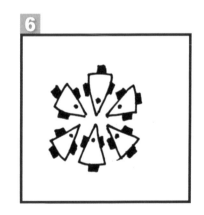

二圖合一

有的圖樣可以取其中的特色，和另一個圖樣做混搭。這種效果
很像混血的狀況，將兩個圖樣結合後，產生第三個圖樣。

韻律 Cadent + 纖維 Hibred

1 韻律

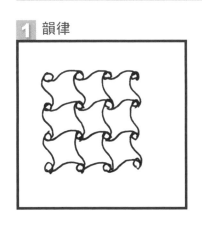

2 纖維

3

4

5

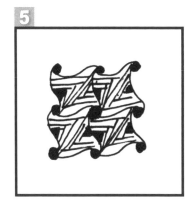

三圖結合

三是代表多數的意思，也就是將不同的圖樣結合時，可以找一些適合當連結的圖樣，例如立體公路的圖樣。如果是三個圖樣要放在同一張紙磚，可以先用2B 鉛筆在紙磚上畫出三個區塊暗線，先從最遠的兩端畫不同的圖樣，然後再用立體公路圖樣分別將已經畫好的兩個圖樣接軌在一起。

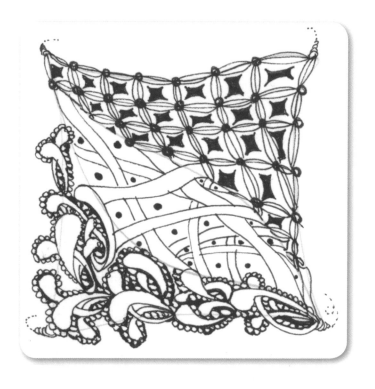

立體公路 Hollibaugh、乾草捆 Bales、慕卡 Mooka

1 立體公路

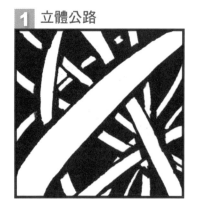

2 乾草捆

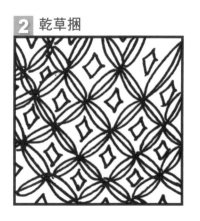

3 慕卡

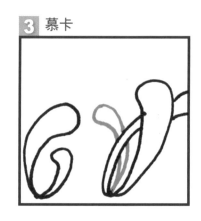

其他進階畫法

禪繞畫經過幾年來的演進，增添了一些不同顏色的紙張與技法表現。創辦人仍然是遵守基本禪繞畫的精神，例如簡單的用具、紙磚沒有方向性的界定、不需要具象的表現。在色彩方面，則始終如一的採用單色畫圖的方法。因此，許多朋友問是否有彩色的禪繞畫？

答案是有的，但這純粹是認證教師或個人愛好者的延伸應用，我們在第九章的延伸作品單元會提供參考作品，讓讀者知道禪繞藝術可以廣泛並多元的應用。我先將禪繞畫總公司一些進階畫法，羅列如下：

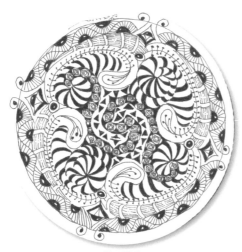

❖ 黑磚

❖ 茶磚

❖ 藝術家卡片

❖ 白圓磚

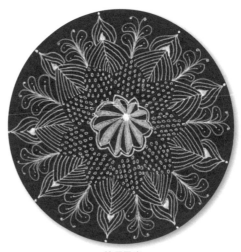

❖ 黑圓磚

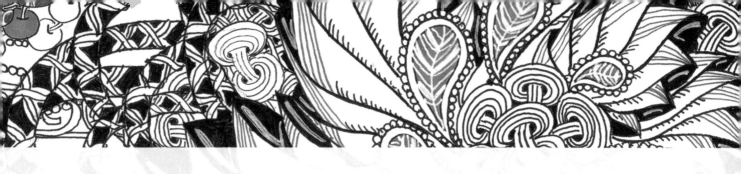

第九章

延伸作品

禪繞畫可以延伸到其他領域,激發創作靈感,或是結合其他手作藝術,這種應用我們統稱為禪繞延伸作品,英文名稱叫做 ZIA (Zentangle Inspired Arts)。彩色的禪繞畫,也是屬於這個範疇。

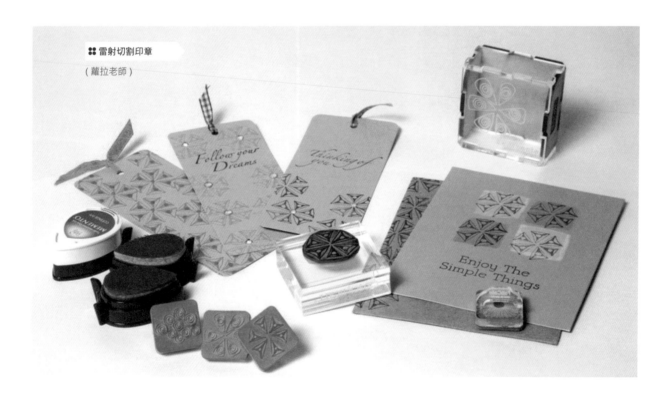

雷射切割印章

(蘿拉老師)

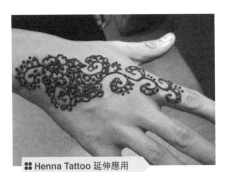

⁑ Henna Tattoo 延伸應用

（莎拉老師）

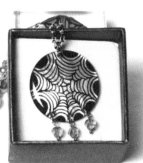

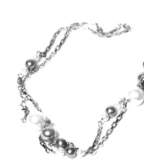

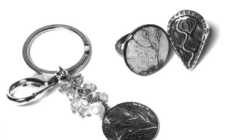

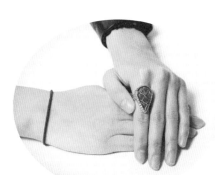

⁑ 寶石膠飾品延伸作品

（亞太服裝手工藝學會 許玉秀老師）

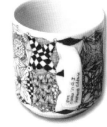

⁑ 小瓷碟延伸作品

（蘿拉老師）

⁑ 馬克杯延伸作品

（戴安老師）

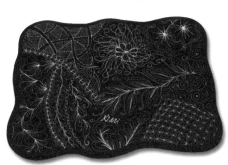

⁑ 拼布延伸作品

（台灣拼布網 賴淑君老師）

⁑ 雷射雕刻杯墊

（蘿拉老師）

⁑ 拼布延伸作品

（高雄 林岑蓮老師）

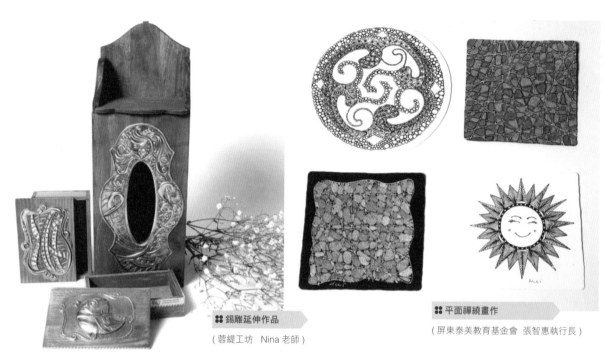

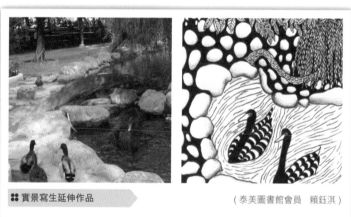

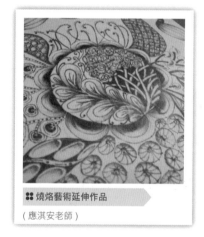

錫雕延伸作品
（蓉緹工坊　Nina 老師）

平面禪繞畫作
（屏東泰美教育基金會　張智惠執行長）

實景寫生延伸作品
（泰美圖書館會員　賴鈺淇）

燒烙藝術延伸作品
（應淇安老師）

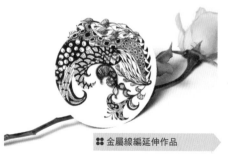

金屬線編延伸作品
（米亞手作工坊　Mia 老師）

鑲嵌延伸作品
（戴安老師 / 蘿拉老師）

禪繞圓磚盒延伸作品
（戴安老師）

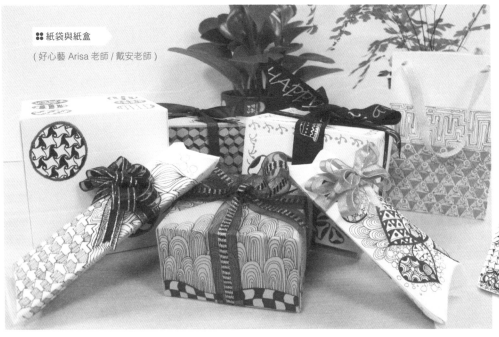

❖ 紙袋與紙盒

(好心藝 Arisa 老師 / 戴安老師)

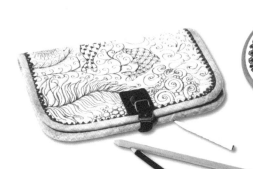

❖ 拼布延伸作品

(台灣拼布網 賴淑君老師)

❖ 刺繡延伸作品

(高雄陳桂玉老師)

❖ 筆記本

(戴安老師)

❖ 鉛筆盒延伸作品

(好心藝 Arisa 老師)

❖ 巧克力透明盒延伸作品

(戴安老師)

美國的琳達・法孟 (Linda Farmer) 是一位禪繞認證教師，在美國創辦了一個圖樣網站，叫做繞繞畫圖樣 (Tangle Patterns)，匯聚許多原創圖樣，非常具有參考價值。來自世界各國的圖樣愛好者，可以將自己發現的圖樣，傳送到這個網站發佈，類似同好俱樂部的性質，大家可以互相觀摩不同的發現。

琳達的禪繞畫圖樣網址如下：
http://tanglepatterns.com/

這個網站內的圖樣，經過禪繞畫創辦人芮克和瑪莉亞的同意，也刊登了部份禪繞官方圖樣，在網站上會特別註記是禪繞官方圖樣。由於禪繞的英文名稱 Zentangle ®，是該公司的註冊商標，因此琳達網站的圖樣只能稱作圖樣畫 (tangle)，不能稱作禪繞畫。

禪繞教師教圖樣的時候，如果引用別的教師圖樣教學，通常會在圖樣名稱後面，加上發現者的英文縮寫，以示尊重。例如我們用了琳達發現的圖樣，在圖樣後面就會註明 (LF)，代表琳達的英文姓名縮寫。

琳達本身是圖樣的熱愛者，花了許多時間將圖樣按照字母整理，放在她的網站。她的財務來源就是請讀者購買她的圖樣手冊 (網路下載版本)。

蘿拉為了示範如何發表新圖樣，也將發現的一些圖樣寄送給琳達。舉一個蘿拉發現圖樣的例子讓大家參考，也希望大家多觀察周遭事物，練習發現屬於自己的圖樣。

圖樣的命名，就跟發現彗星的人有權利命名一樣，發現圖樣的人，可以依照自己的想法或靈感來源，取一個自己喜歡的名字。日本鑽石 (Japan Diamond) 就是蘿拉發現的圖樣，因為是在日本創作的，圖樣本身充滿了像鑽石般的菱形，所以就命名為日本鑽石。

日本鑽石 (Japan Diamond)

當蘿拉過境日本成田機場的時候，在機場內看到許多漂亮的和紙，其中有一張圖樣特別吸引目光，於是仔細的觀察這張圖樣、嘗試將圖樣解構、再重新組合。畫法簡述如下。

首先畫好有橫線和直線的格子，然後將每個格子從右上角向左下角，畫上一條斜線，這樣就容易在一個格子內畫出整齊的斜線。這些格線畫好後，就在每條直線上畫出菱形；畫好菱形後，轉紙 90 度，繼續在每條直線上畫菱形；最後將斜線的菱形也畫好，整體看來就像許多鑽石花。這個圖樣還可以在每朵鑽石花的中央，畫上實心圓，點綴圖案。也可以加上自己喜愛的顏色或是亮膠點綴。

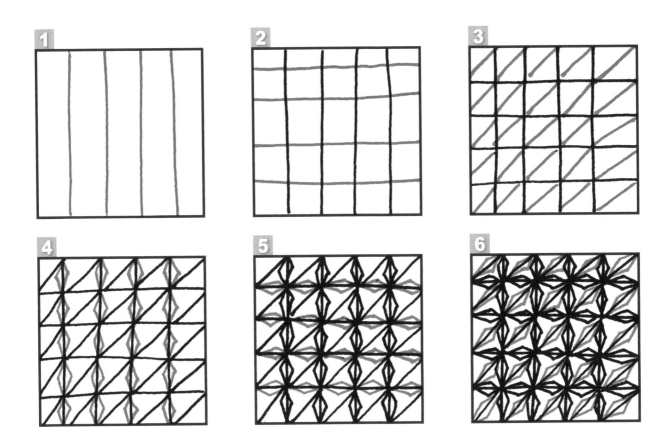

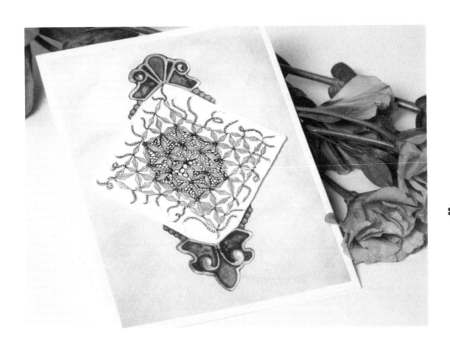

❖ 日本鑽石 Japan Diamond
(使用 Sakura 金和銀色金屬筆、
Tim Holtz 復古亮膠)

適合的筆和紙

禪繞畫的創辦人，芮克和瑪莉亞，花了許多精神與時間，找到最適合的禪繞畫用具與材料。他們除了希望找到優質的紙和筆，可以讓一般人都買得起；他們也重視環境保護，希望用最簡約的方式包裝產品。

舉例來說，禪繞畫使用的是櫻花牌筆格邁代針筆，而代針筆顧名思義就是代替針筆的意思。許多美術科系的同學，在購買針筆並使用的時候，都會覺得負擔很大，因為一枝針筆動輒要好幾百元以上。然而一枝代針筆只要 50 元左右，正確的使用，可以畫到上百個圖樣。

如果只要一張紙和一枝筆就可以開始畫禪繞畫，在能力範圍內，可以使用代針筆和原廠出品的紙磚，容易畫出有質感的筆觸。

紙磚

剛開始畫禪繞畫的時候，只需要從 8.9 公分 × 8.9 公分的白色紙磚開始畫就可以了。之後隨著練習進階的變化畫法，再逐步添購不同種類的紙磚。

許多學員詢問，畫禪繞畫是否一定要用紙磚？還有為什麼紙磚設計得這麼小張？可以用其他長方形的紙嗎？

禪繞認證教師當然也會使用其他的紙張或是素描本來畫禪繞。但是許多時刻我們心裡明白，萬一有靈感，畫出曠世鉅作，卻是畫在一般紙張上，我們會產生遺憾的感覺，因此，禪繞認證教師多半會準備好許多空白紙磚，當創作時，還是希望有一張好紙來呈現作品的質感。如果是練習圖樣時，我們會選用圖樣分解練習本或是素描本。

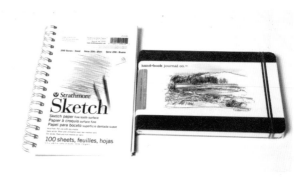

▪▪ 素描本

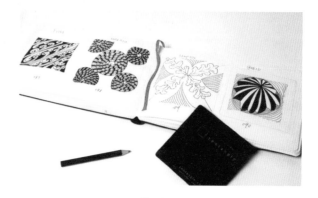

▪▪ 素描本

白色紙磚是義大利出產的百分之百全棉紙，此種紙面與代針筆接觸時，會產生阻力，因此讓畫者不能畫得很快，自然而然就會一筆一畫的慢慢畫，畫者的心也會安定下來，這是選用全棉紙張的原因。

紙磚設計成 8.9 公分 ×8.9 公分的正方形尺寸，是因為禪繞畫沒有方向性，不要一開始就界定是橫的或是直的來畫，可以隨自己的心意，等到完成一幅禪繞畫時再決定方向。設計成類似杯墊大小的尺寸，是方便畫者可以輕易地轉動紙張。我們用最舒服的寫字姿勢來畫禪繞，不需要轉動手去畫，而是轉動紙張配合自己的筆觸。給小朋友一張大紙，他們會興高采烈的馬上大筆揮毫；給成年人一張大紙，可能會先產生恐慌，不知從何下筆？也會擔心畫不完。因此在手掌可以掌握的小方塊紙磚上，成人會有可以控制的安定感，不會心生畏懼。

如果是教兒童畫禪繞畫，我們會選用較大的紙張以及孩子們慣用的彩色筆或蠟筆。蘿拉老師會建議，幼稚園大班到小學三年級的兒童，可以帶畫禪繞畫的活動，從圖樣創作與啟發的方向引導。小學四年級以上，就可以參加正式禪繞畫的課程。

紙磚除了白色正方形紙磚之外，總公司還有其他類型紙磚，可做進階練習使用，目前已開發的類型如下：

● 白色正方形壓線紙磚　　● 白色圓形紙磚　　　● 茶色正方形紙磚
● 黑色正方形紙磚　　　　● 白色圓形壓線紙磚　● 茶色圓形紙磚
● 白色藝術家交換卡片（ATC）● 黑色圓形紙磚　　● 茶色圓形壓線紙磚
● 黑色藝術家交換卡片（ATC）● 黑色圓形壓線紙磚

畫筆 ·······························

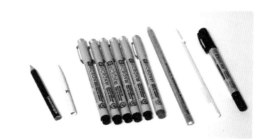

櫻花牌代針筆黑色 01 號 (線條寬度 0.25mm)

在開始畫禪繞畫的時候，代針筆只要一枝 01 號的黑色筆就足夠了。其他尺寸的筆，等到更進階的時候再依照需要添加。禪繞畫創辦人推廣禪繞畫 9 年了，大多數時間還是使用一枝 01 號的黑色代針筆創作，直到最近推展文藝復興時代質感的茶色紙磚時，才引進相對應紙磚顏色的棕色代針筆。

代針筆需要輕輕慢慢的畫，才不容易折斷。沒有在使用的時候，筆蓋一定要蓋緊，同時請平放，不要插在筆筒內，這樣可以讓筆水平均分配在筆管內，使用壽命比較長。

代針筆本身會挑紙張，畫在全棉的紙磚上完全匹配，一般平順的紙張上也合用。但請不要畫在有加工塗料的紙張上，很容易損毀筆頭。也不適合給兒童當畫筆，因為小朋友畫圖都很用力，很容易將筆頭折斷。蘿拉經常和家長溝通，不是捨不得讓小朋友用好筆，而是擔心他們折斷筆後的挫折感，可能產生排斥畫圖的心理。

進階用筆 ·······························

目前市面已開發的進階用筆如下：
- **櫻花牌代針筆黑色 03 號** (線條寬度 0.35mm)
- **櫻花牌代針筆黑色 05 號** (線條寬度 0.45mm)
- **櫻花牌代針筆黑色 08 號** (線條寬度 0.5mm)
- **櫻花牌代針筆黑色 005 號** (線條寬度 0.20mm)
- **櫻花牌代針筆棕色 01 號** (線條寬度 0.25mm)
- **紙筆**
- **愛簽名筆** (可畫在非紙類的光滑表面上，例如塑膠、瓷器與玻璃器皿等)
- **禪石** (適合在深色作品上顯現的白色陰影，成霧面狀)
- **白色碳筆** (適合在深色作品上顯現的白色陰影，成光面狀)

練習本與收納本 ·······················

- ● **禪繞隨行本**
- ● **素描練習本** (見 P.94)
- ● **圖樣分解練習本**
- ● **紙磚收納夾**

❀ 圖樣分解練習本

❀ 禪繞隨行本

❀ 紙磚收納夾

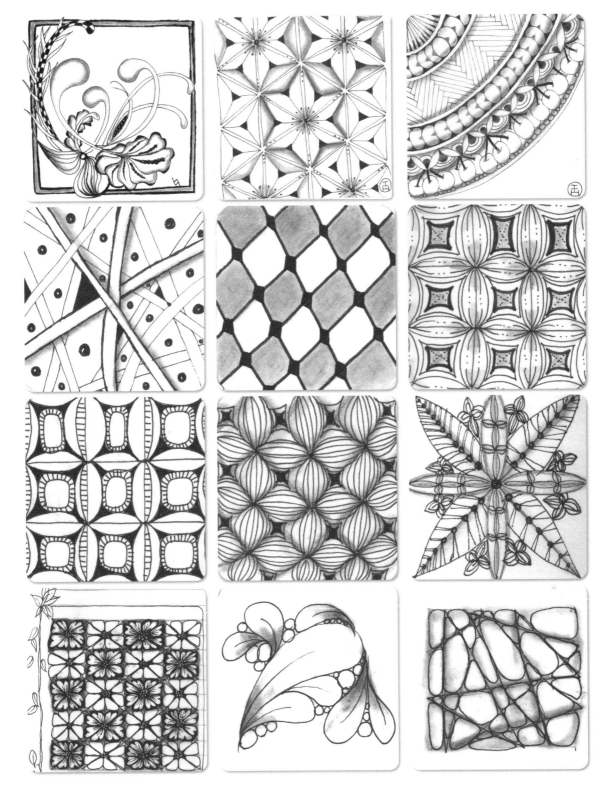

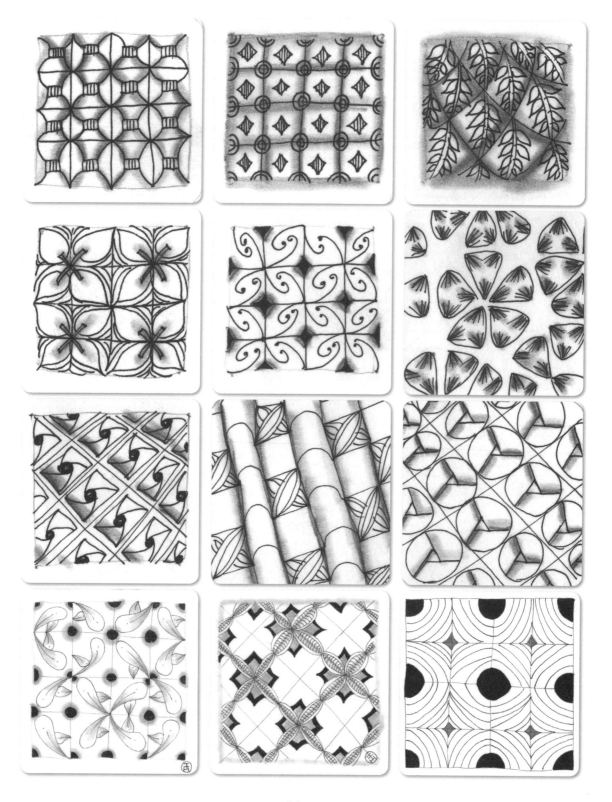